有四個女郎，住一棟公寓，

一個要愛情不要婚姻，

一個要工作不要愛情；

一個是什麼男人都想要嫁，

一個什麼是男人都想不通；

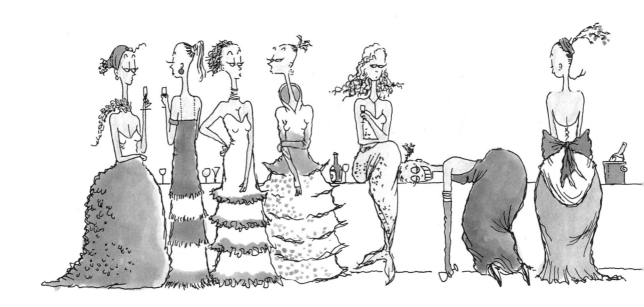

她們，是這個搖擺時代的 ——

搖擺澀女郎

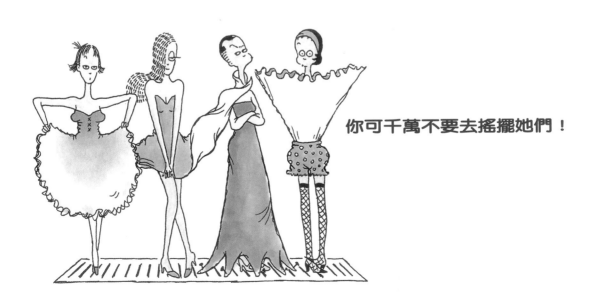

你可千萬不要去搖擺她們！

朱德庸檔案

有關個人

朱德庸
江蘇太倉人
1960年4月16日生
世界新聞專科學校
三專制
電影編導科畢業
作品暢銷台灣、中國大陸、新加坡、馬來西亞、北美等地。喜歡讀偵探小說、看恐怖片，偏愛散步式自助旅行，也是繪畫工作狂。

有關著作

雙響炮
雙響炮2
再見雙響炮
再見雙響炮2
霹靂雙響炮
霹靂雙響炮2
醋溜族
醋溜族2
醋溜族3
醋溜CITY
澀女郎
澀女郎2
親愛澀女郎
粉紅澀女郎
搖擺澀女郎
大刺蝟

現有連載專欄作品

澀女郎
　　時報周刊（台灣）・三聯生活周刊（北京）・
　　新明日報（新加坡）

關於上班這件事
　　工商時報（台灣）・精品購物指南（北京）・
　　杭州都市快報（杭州）

絕對小孩
　　中國時報（台灣）・新周刊（廣州）

城市會笑
　　北京青年報（北京）

新新雙響炮
　　家庭月刊（廣州）

醋溜族
　　羊城晚報（北京）

朱德庸的目光
　　時尚雜誌（北京）

漏電篇
　　青年視覺雜誌（上海）

朱德庸不是男人
也不是女人

王曉書　服裝模特兒

日本有一家點心專賣店叫「不二家」，他們的和果子好吃又特別，我覺得這名字取得很好。

我喜歡澀女郎，特別是邊欄的文字，這種文字風格是朱德庸漫畫的專利，文字夠犀利，漫畫粉爆笑，我覺得澀女郎也很「不二家」。

伍宗德　導演・電視製作人

如果要選拔朱德庸的漫畫迷，我一定得冠軍，我愛他的漫畫愛到跑去敲他家的門，很努力很努力的買到了《澀女郎》的電視改編版權。

每個人都會問我「你要怎麼把四格漫畫改編成喜劇」「誰是那四個女主角」，我根本還沒找出答案，這個劇已經先造成了轟動，爭取合作的片商從北京搶到上海，從香港搶到新加坡。我沒昏頭，是朱德庸厲害，他的漫畫早已不分國界深植人心。

因為愛他的漫畫我可能會發財，所以我要很努力很努力的把這個劇拍好，也希望每個讀者都仔細研究朱德庸的漫畫，保證其中自有黃金屋。

阿推　漫畫家

難得偶爾逛一下高檔名品店，幾乎都會遇到朱先生，通常露出狐狸的微笑，指著我說：「又來逛了！」同時可能心裡想著「阿推真會敗家」之類的事吧？接下來果然就說出口了！完全不理會自己也出現在高檔店，還說

「我家就住這附近呀」（防衛系統非常完備），也不能體會，別人是存了很久的錢，才在打折時買的好貨色。

但是倒可以了解朱先生的腦子結構的運轉方式，因為同是漫畫作者，就像另一位共同認識的朋友會說：「朱德庸喔，他的嘴真的是……」。以上類似埋怨的話，其實想呈現如何將刻薄挑剔的偏執態度轉化成好玩的人生態度。這點不是每個人都辦得到的。

黃 怡　作家

人生很像四格漫畫，一開始祇知世事的其然，結束時方知其所以然，或者正好相反，一開始以為知其所以然。但無論如何，我們都接受它那沒有結局的結果，沒有終局的終點。

四格漫畫家是漫畫家中的哲學家，他試圖說理，卻也找尋反證，他知道如何介入主題，以及如何適時退出。他酷得很精準。讀者們，這就是澀女郎。

張國立　時報週刊總編輯・作家

朱德庸是男人還是女人？他的漫畫裡顯示他同情男人，而且他認為男人是處於被迫害環境中，且急欲宣示他有多可憐，否則不是男人。職業是站在風雪裡賣火柴，換句話說，男人最適合的可是他也對女人充滿了憧憬，當然，他堅持主張女人之所以成為女人，是因為有渾身的魅力和性感，沒有這種條件是不足以成為女人。由以上兩個推斷，可以得到結論：

1. 朱德庸不是個男人，也不是女人。因為他都沒有上述的條件。他是個○※●％……
2. 朱德庸做個男人，可是力量有限，又想做個女人，又怕性感不足。他是個※◎…％
3. 朱德庸不甘做男人，卻又怕做女人，因為他有上述男人的特質，卻沒有上述女人的本錢。他是個○※●％……

搖擺澀女郎 7

劉若英

知名藝人・作家

身為一個男人，是會羨慕和忌妒朱德庸的，因為他怎麼能如此了解女人？

身為一個女人，則會怕朱德庸，因為女人最討厭被了解，尤其是被男人看透。

但是還好，我們可以假裝我們是讀者。

看朱德庸漫畫老會有種矛盾的心態，我總訝異他怎麼能把男人和女人之間千百年難以止息的戰爭，以及唯有女人獨處時才能面對的慾望，寫的如此幽默？當看他諷刺女人時，身為女人的我卻總笑的最大聲，因為他是那麼準確的打中我心裡的感覺。雖然在別人面前，我們都往往抵死不承認自己是他作品裡那四種女人的任何一種，回家在浴室裡關起門來卻又暗自忖度自己到底像哪一種？

也因此，沒接觸過朱德庸的人，也許以為他是個很特別的男人，因為好像只有特別的男人，才可以用那麼細膩的眼光去觀察身邊的人；然而在我認識他之後，卻發現他平凡的令我訝異，這令我更覺得他特別。

朱德庸只要我寫兩百字，可是我沒有他的才氣，他總可以用四格短短的漫畫篇幅來讓兩性深思，我又怎能用兩百字來說明朱德庸作品給我的這個小女人的影響呢？我只能說，如果你看他的漫畫，一笑而過，那你的損失可大了喔……

（以上依姓名筆劃序）

做一個現代女子之必要

自序

◎ 朱德庸

現代人有許多必要——

每小時多花一點點錢之必要。

每個夜晚用服裝把自己改造成另一種自我之必要。

每星期試著丟開工作去旅行之必要。

每個月談一場新戀情之必要。

每三個月換一種結婚對象來考慮之必要。

每六個月換一型人生觀之必要。

每年換一部新車之必要。

每三年換一幢住屋裝潢之必要。

每六年換一個妻子或丈夫之必要。

每天換一種上網習慣之必要。

現代女人有更多必要——

該多久換一式新髮型之必要。

該多久換一款新造型之必要。

該多久換一位新老闆之必要。

該多久換一組男性同盟及女性同盟之必要。

化妝濃必不必要，薪資高必不必要，有個性必不必要，有孩子必不必要？這些，都是現代女子之必要。

現代人難為，現代女人更難為。

畫愈多新的「澀女郎」，我愈能感受到：在這種必要與那種必要之間游移，現代女人開始更害怕固定下來。而只有固定愛情和固定婚姻裡才有的那種微妙情愫，卻又令她們怦然心動。

該在愛情和婚姻裡固定下來嗎？還是該面對這許多必要？在愛情和婚姻裡固定下來後，難道就沒有這麼多必要了嗎？

唉，這麼多愛情，這麼多婚姻，這麼多選擇，這麼多必要！我擔心有一天現代女子會覺得：只有自己才變得沒什麼必要了。

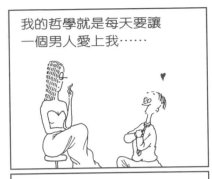

我的哲學就是每天要讓
一個男人愛上我……

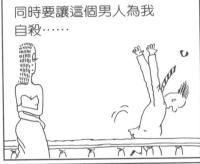

同時要讓這個男人為我
自殺……

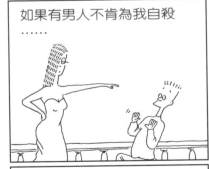

如果有男人不肯為我自殺
……

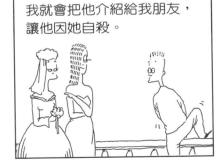

我就會把他介紹給我朋友，
讓他因她自殺。

澀女郎哲學1

萬人迷粉紅定律

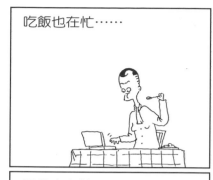

吃飯也在忙……

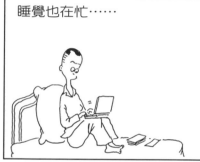

睡覺也在忙……

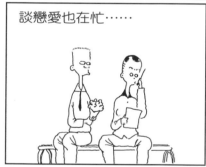

談戀愛也在忙……

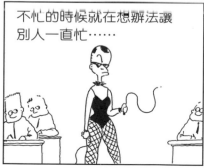

不忙的時候就在想辦法讓
別人一直忙……

澀女郎哲學2

女強人叢林法則

我只是想看看新娘是不是我。

澀女郎哲學3

結婚狂夢幻兵法

你愛我嗎？

拜託，這已經是今天你第七次問我了！

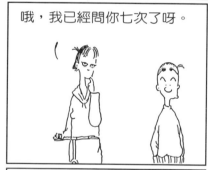

哦，我已經問你七次了呀。

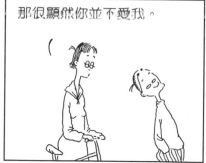

那很顯然你並不愛我。

天真妹泡沫 IQ

目錄

■朱德庸檔案 5

■朱德庸不是男人也不是女人 ● 王曉書 ● 伍宗德 ● 阿　推　● 黃　怡 ● 張國立 ● 劉若英 6

■做一個現代女子之必要 ● 自序 9

■澀女郎哲學 10

■目錄 15

■澀女郎 Day & Night 16

■澀女郎 Sun & Moon 46

■澀女郎 Before & After 76

■澀女郎 Now & Then 106

■澀女郎 Black & White 136

■回響頁 ● 編輯室 166

搖擺澀女郎

15

澀女郎 Day & Night

據說男人的腦容量和女人不一樣

是不是因為這樣，

愛情才變得亂七八糟？

據說情人的腦容量和配偶不一樣，

是不是因為這樣，

婚姻才變得七零八落？

據說上一代的腦容量和這一代不一樣，

是不是因為這樣，

世界才變得一塌糊塗？

但你什麼也不能做

你只能笑一笑，

搖擺搖擺你的人生，然後離開。

你最好有心裡準備，這頓飯不會太便宜。

嫁給我吧。

妳是我所見過最嬌媚、動人、知性的女人。

我的開銷很大，你養得起我嗎？

你認錯人了。

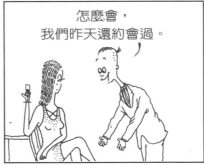

怎麼會，我們昨天還約會過。

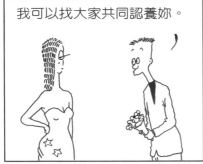

我可以找大家共同認養妳。

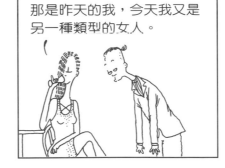

那是昨天的我，今天我又是另一種類型的女人。

● 你的人生只有兩個選擇，一個是單身，一個是結婚。

● 選擇完之後，就要讓命運選擇你了。

● 已婚的女人威脅老公，單身的女人威脅已婚的女人。

● 單身沒有其他問題，只有美麗的單身女郎和不美的單身女郎的問題。

澀 女 郎

20

● 在現代城市裡，愛情永遠沒有結局，婚姻永遠沒有結論。

● 到底需要多少個理由，才能讓一個女人結婚？答案是不曉得，因為女人會不停需要一個比一個更好的理由，和一個比一個更好的男人。

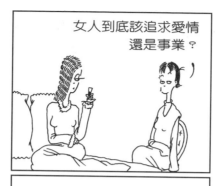

女人到底該追求愛情還是事業？

我厭惡了每天跟不同的男人出去。

當然是事業。

但我看妳追求的都是愛情。

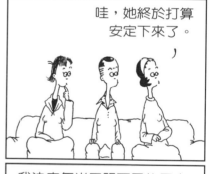

哇，她終於打算安定下來了。

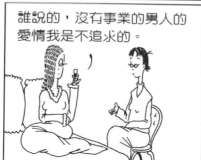

誰說的，沒有事業的男人的愛情我是不追求的。

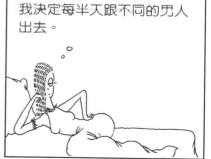

我決定每半天跟不同的男人出去。

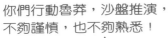

你們行動魯莽，沙盤推演，不夠謹慎，也不夠熟悉！

輕忽了所有該考慮及注意的事項，企劃與統籌完全失敗。

我們知道錯了，下次一定會改進。

現在可以把妳的皮夾交出來了嗎？

不行，這樣我不同意，佣金至少百分之八，若銷售良好，還要抽淨利的百分之二……

哪，還給你。

她是你老闆嗎？

不是，我也不知道她是誰，她聽我講一半就把電話搶過去接著講。

● 女人結不成婚不是男人的錯，有時是另一個女人的錯。

● 據統計，大多數單身女子的平均壽命只有十年，之後她會選擇結婚，讓男人縮短他的壽命。

● 男人在事業失敗後萌生結婚的念頭，女人在男人事業有成時萌生和他結婚的念頭。

澀女郎

22

● 單身女人沒有有好處的問題，只有有沒有坏處的問題。

● 單身或結婚都需要勇氣，因為孤獨是很可怕的。

● 大部份單身男子遇見單身女子並不會造成婚姻，而是造成爭端。

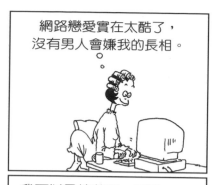

網路戀愛實在太酷了，沒有男人會嫌我的長相。

我可以風情萬種，嫵媚動人，迷死所有的男人。

不曉得對方是個什麼樣的帥哥？

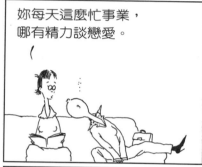

妳每天這麼忙事業，哪有精力談戀愛。

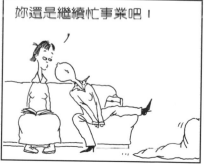

妳還是繼續忙事業吧！

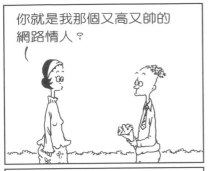

你就是我那個又高又帥的網路情人？

他愛我、他愛我……

妳就是我那個又美又媚的網路情人？

別再搞網路愛情了，這種虛擬戀情太虛偽了。

真高興能見面。

我也是。

說的也是。

有沒有賣測謊軟體。

他愛我，他愛我……

● 單身女郎單身三段論：
(1) 先確定自己要不要單身。
(2) 再確定別人要不要單身。
(3) 確定之後就別再確定任何事。

● 愛情需要期待，婚姻需要等待。

澀女郎

24

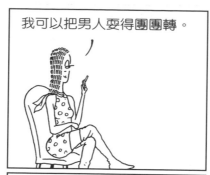

我可以把男人耍得團團轉。

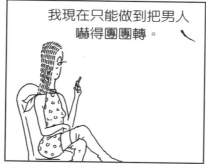

妳呢？

我現在只能做到把男人嚇得團團轉。

挑男人就跟買菜一樣……

太老的不要，太爛的不要，太貴的也不要……

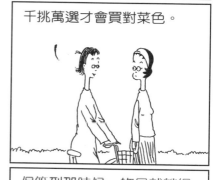

千挑萬選才會買對菜色。

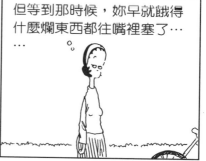

但等到那時候，妳早就餓得什麼爛東西都往嘴裡塞了……

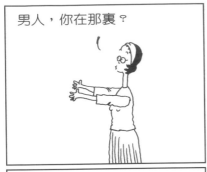

男人，你在那裏？

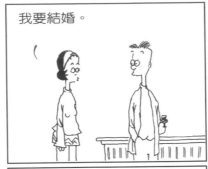

我要結婚。

男人，你在那裏？

我要結婚。

死三八，在這兒是找不到男人的！

我要結婚。

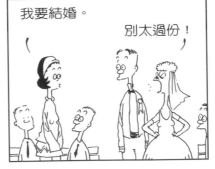

我要結婚。

別太過份！

● 愛情很迷人，但有時只有迷人的女人才能擁有愛情。

● 好女人不見得會遇上好男人，壞女人也不見得會遇上好男人。

但只要妳夠壞，妳的男人比較起來自然就像個好男人了。

澀女郎

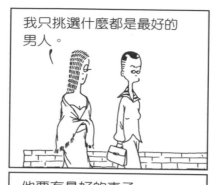
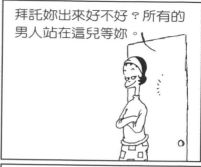

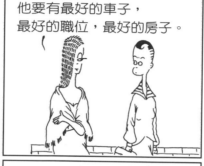

● 美麗的女人戀愛故事多，不美的女人聽來的戀愛故事多。
● 在愛情事件裡，女人要一個男人好；在婚姻生活裡，女人要一個好男人。
● 婚姻會讓女人完美，會讓男人完蛋。

妳都是用什麼來壓迫男人？

所有的男人都一樣，
整天只知打混摸魚。

公事。

所以一定要嚴加看管，
訂定各種規定！

妳呢？

哇，誰當妳老公一定很慘。

房事。

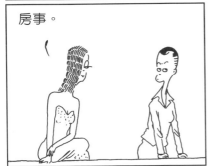

唉，不當她老公也很慘……

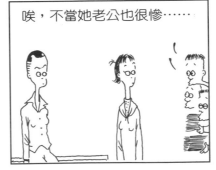

● 所謂現代愛情，就是男人再也不相信女人，女人再也不相信男人，但彼此仍然假裝互相信任。

● 愛情就像冰淇淋，無論你如何避免，最後它終究會溶化。

● 真正的愛情無價，但大部份的愛情卻無知。

澀女郎

● 百分之八十的好男人已經結婚了，剩下百分之二十的好男人正在試著離婚。
● 各位男士女士，綁好您的安全帶，戴好您的安全帽，準備墜入愛河吧。
● 戀愛中的女人最美，戀愛中的男人最蠢。

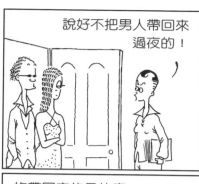

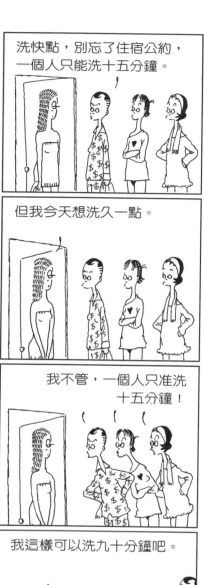

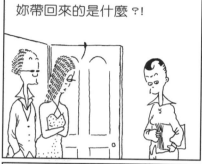

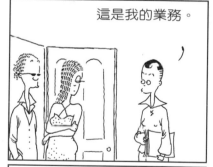

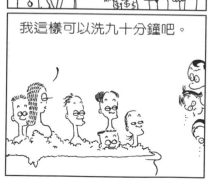

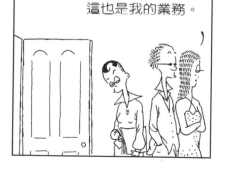

人會老，妳不可能一輩子靠愛情吃飯。

現在女人一天不換三次衣服就算落伍了。

我可以靠記憶。

哈，我一天都有換三次衣服耶。

記憶又不能當飯吃！

妳是自己換還是由三個不同的男人幫妳換？

但如果男人不給我錢，我會把我的記憶告訴他的老婆。

妳是自己換還是由三個不同的男人幫妳換？

唉……不用說，我又落伍了。

疤女郎

這個皮包最多值二千，妳竟然賣三萬！

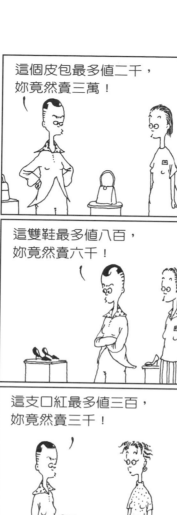

我要結婚，我要結婚！

這雙鞋最多值八百，妳竟然賣六千！

我們快被妳吵瘋了，妳就想像妳已經結婚吧！

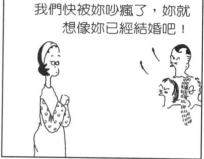

這支口紅最多值三百，妳竟然賣三千！

這個女人最多值一碗稀飯，你竟然請她吃燭光晚餐！

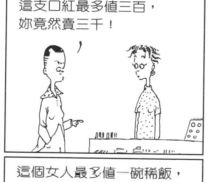

我要離婚，我要離婚！

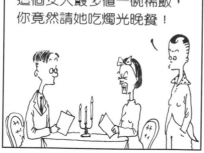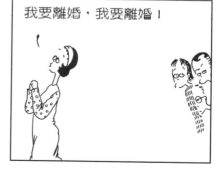

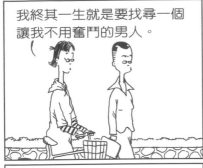

我終其一生就是要找尋一個讓我不用奮鬥的男人。

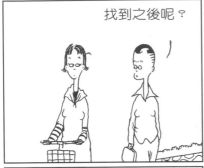

找到之後呢？

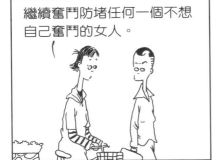

繼續奮鬥防堵任何一個不想自己奮鬥的女人。

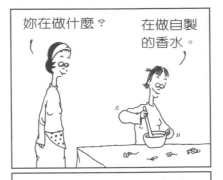

妳在做什麼？　在做自製的香水。

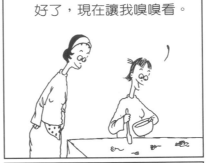

好了，現在讓我嗅嗅看。

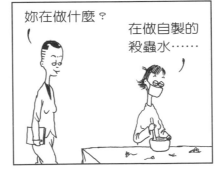

妳在做什麼？　在做自製的殺蟲水……

● 男人跟女人相遇後碰到的第一個問題，就是到底誰該愛對方多一點。

● 女人只花百分之二十的時間談論男人。

● 男人只花百分之八十的時間談論女人。

但，男人和女人之間卻花百分之百的時間彼此爭論。

澀女郎

女人珍惜自己的戀情，男人可惜別人的戀情。

百分之百的男人只想遇見百分之八十的女人。因為另外百分之二十，要分給另一個候補的女人。

百分之百的女人該配百分之百的男人。問題是，百分之百的男人並不需要一個百分之百的女人。

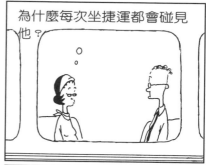

為什麼每次坐捷運都會碰見他？

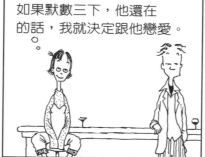

如果默數三下，他還在的話，我就決定跟他戀愛。

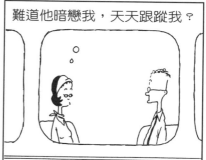

難道他暗戀我，天天跟蹤我？

討厭……

如果默數三下，她還在，我就決定逃離這裏。

凶多吉少……

穿衣服是一種哲學，
也是一種語言。

愛情該來的就會來，
該走的就會走。

譬如妳想火辣一點就穿暴露
的衣服，想像淑女就穿
含蓄點。

那我的愛情到底
何時才會來？

我懂了。

喂，就算妳想找男人跟妳
睡覺，也不能穿睡衣呀！

等我走的時候。

● 女人花一半的時間討論好男人，剩下的一半時間討論壞女人。

● 女人最善於把男人變成傻瓜，然後再嫌棄她擁有了一個傻男人。

● 談戀愛要對錯分明：她永遠對，你永遠錯。

澀女郎

34

澀女郎

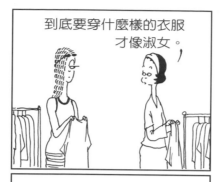

到底要穿什麼樣的衣服才像淑女。

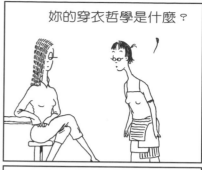

妳的穿衣哲學是什麼？

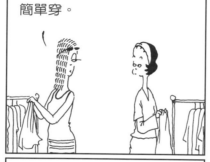

簡單穿。

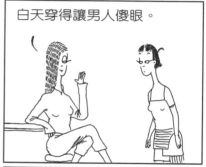

白天穿得讓男人傻眼。

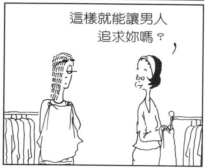

這樣就能讓男人追求妳嗎？

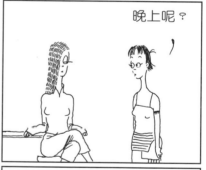

晚上呢？

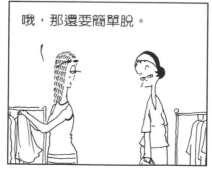

哦，那還要簡單脫。

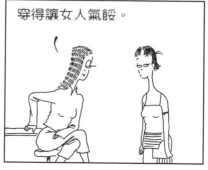

穿得讓女人氣餒。

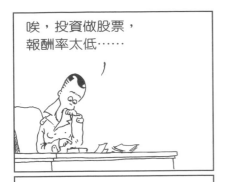

唉，投資做股票，
報酬率太低……

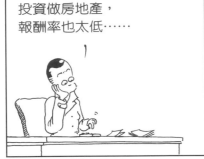

投資做房地產，
報酬率也太低……

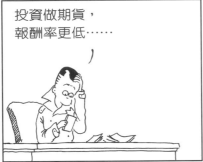

投資做期貨，
報酬率更低……

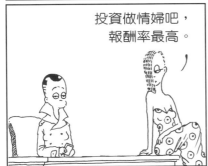

投資做情婦吧，
報酬率最高。

我不能再跟妳交往下去了。

我破產了……

沒關係，我可以跟你交往。

我雖然破產了，
但還沒打算自殺。

● 女人能看透男人，男人能看透女人的外衣就算不錯了。

● 當一個女人喜歡一個男人時，她希望聽到謊言。

● 當一個女人厭惡一個男人時，她希望聽到真理。

● 不了解的婚姻會持續比較久，不了解的女人會讓你快樂些。

澀女郎

36

●愛情像香水，擦多了刺鼻，抹少了會被汗水掩蓋住。

●該戀愛多久才結婚？這是人生第一個重要問題。

該結婚多久才離婚？這是人生第二個重要問題。

你的孩子該戀愛多久才結婚，結婚多久才離婚？這是人生第三個重要問題。

澀女郎

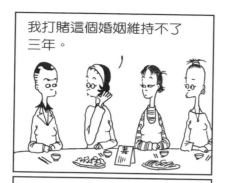
我打賭這個婚姻維持不了三年。

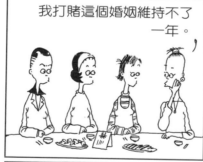
我也賭這個婚姻維持不了兩年。

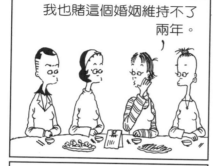
我打賭這個婚姻維持不了一年。

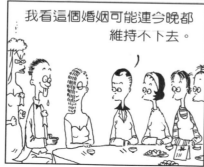
我看這個婚姻可能連今晚都維持不下去。

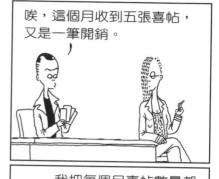
唉，這個月收到五張喜帖，又是一筆開銷。

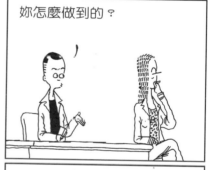
我把每個月喜帖數量都控制在兩張。

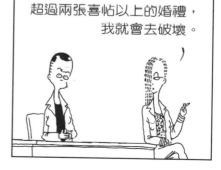
妳怎麼做到的？

超過兩張喜帖以上的婚禮，我就會去破壞。

你們給點面子，至少把頭轉正吧！

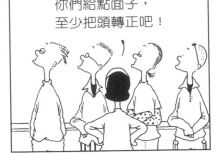

我決定跟妳結婚。

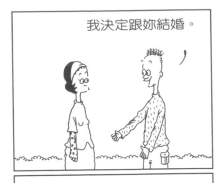

這不會是真的。

這不可能是真的。

結婚是不是真的，我不曉得！但腦震盪可是真的。

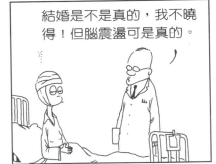

- 世上沒有完美的愛情，但有完美的情人。
- 誠實的情人並不難找，只要妳是個容易被騙的女人。
- 聰明的情人只談愛情不談婚姻。
- 愚蠢的情人只談婚姻不談愛情。
- 愛情承諾的數目與結婚率成反比，與離婚率成正比。

澀女郎

澀女郎

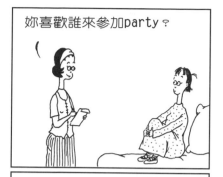

妳喜歡誰來參加party？

詹姆斯狄恩、瑪麗蓮夢露、

貓王、約翰藍儂……

我們開的是舞會，不是招魂會。

家裏開party的事進行如何了？

差不多，就是客人名單搞了幾天還沒決定。

這還不簡單，列出妳喜歡的人不就行了。

唉，列出我喜歡的人很容易，但列出喜歡我的人就不容易了！

我應該穿那一件參加 party？

嗯，菜單、客人名單、日期都挑好了。

這一件穿起來太不像妳了，不好。

有了這麼周全的準備，party已經成功一半了。

那，這一件呢？

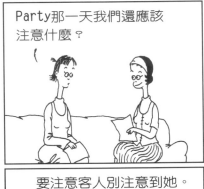

Party那一天我們還應該注意什麼？

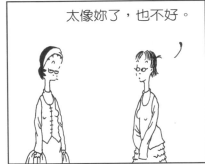

太像妳了，也不好。

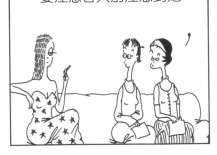

要注意客人別注意到她。

澀女郎

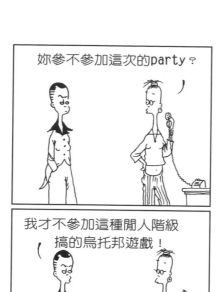

妳參不參加這次的party？

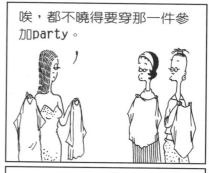

唉，都不曉得要穿那一件參加party。

我才不參加這種閒人階級搞的烏托邦遊戲！

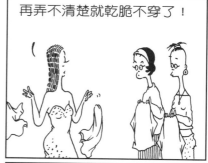

再弄不清楚就乾脆不穿了！

千萬不可！

我來幫妳想！

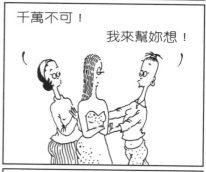

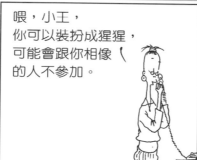

喂，小王，你可以裝扮成猩猩，可能會跟你相像的人不參加。

她連穿著衣服我們都沒什麼機會，更何況她不穿衣服。

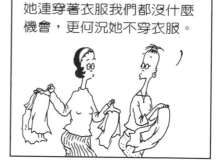

妳想裝扮成什麼？

哇，裝扮成警察，好像喔。

我想把自己裝扮成瀕臨絕種的動物。

哇，裝扮成巫婆，好像哦。

這還不簡單，交給我。

哇，裝扮成強盜，好像哦。

我是處女

似乎有點兒太像了……

● 愛情是哲學，婚姻是折磨。

● 妳的愛情代價相當於三百六十五天乘上妳婚姻的年數。

● 世上所有的愛情荒謬劇都源自於不結婚的女人、結婚的男人與不結婚的男人、結婚的女人，而這四種人卻不常交錯相遇。

澀女郎

哇，手機好像真的。

這是真的！

哇，公文也像真的。

是真的！

哇，總經理名片也像真的。

是真的！

先生，你裝女強人好像呀。

我是真的女強人！！

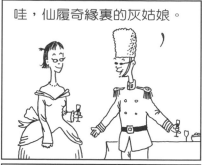

哇，仙履奇緣裏的灰姑娘。

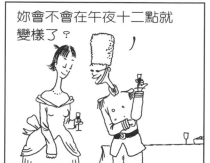

妳會不會在午夜十二點就變樣了？

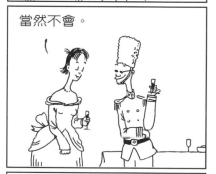

當然不會。

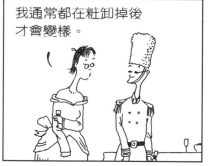

我通常都在粧卸掉後才會變樣。

這場化妝party終於配對成功了……

過份……

我需要補個腮紅。

我也是。

妳化裝成猴子需要補什麼腮紅？

● 別太寵你的情人，以免她的下任情人不知所措。

● 情人是永遠都不可能屬於你的。

● 因為好情人最後會變成你老婆，壞情人最後變成別人的情人。

● 情人不會變好或變糟，她只會變心。

溺女郎

44

● 好情人是正餐,壞情人是點心,大眾情人是五星級飯店的豪華自助餐。不管你選哪一種,用餐後你都得付費。

● 世上沒有真正誠實的情人,就如同世上沒有真正乾淨的鈔票。

男人對我而言是個工作的機器。

男人對我而言是個聊天散心的機器。

男人對我而言是個養家的機器。

男人對我而言是什麼機器都行,我只負責測試性能。

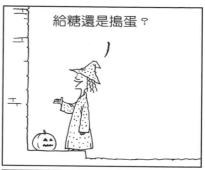

給糖還是搗蛋?

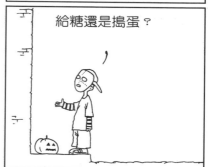

給糖還是搗蛋?

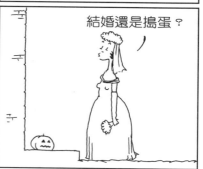

結婚還是搗蛋?

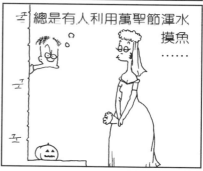

總是有人利用萬聖節渾水摸魚……

澀女郎 Sun & Moon

妳可以選擇做這樣的女人，

或者做那樣的女人；

妳可以選擇愛上這樣的男人，

或者那樣的男人。

妳可以選擇在雨天去散步，

在陽光下不打傘；

妳可以選擇試試結婚、試試愛情，

試試去旅行。

但妳什麼也不做，

妳只是笑一笑，

搖擺搖擺妳的寂寞，然後離開。

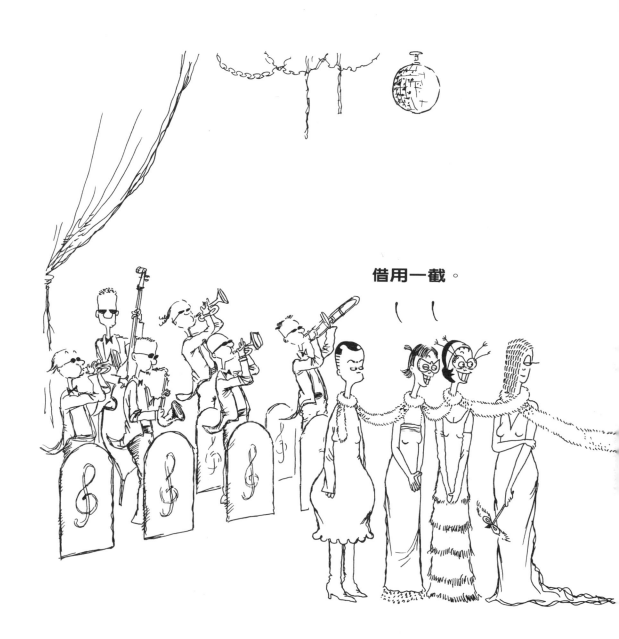

借用一截。

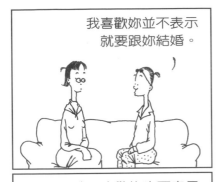

我喜歡妳並不表示
就要跟妳結婚。

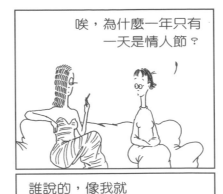

唉，為什麼一年只有
一天是情人節？

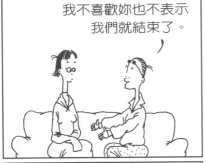

我不喜歡妳也不表示
我們就結束了。

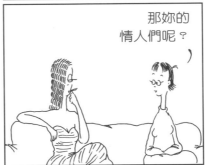

誰說的，像我就
天天都在過情人節。

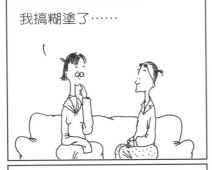

我搞糊塗了……

那妳的
情人們呢？

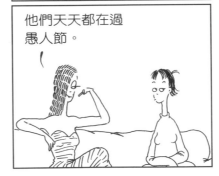

很好，搞糊塗是
戀愛的第一步。

他們天天都在過
愚人節。

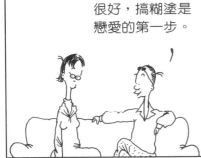

● 情人約會防呆手冊：

(1) 別在第一次約會時就送對方昂貴的禮物。

(2) 別讓情敵在第一次約會時就送對方昂貴的禮物。

(3) 如果一定要送，就送看起來很貴但實際並不貴的禮物。

澀女郎

(4)要送昂貴禮物前，請務必先確定還有下一次約會的可能。

● 女人不要誠實的情人，只要誠懇的情人。

● 最好的情人不見得是最後的情人，最後的情人不見得會成為你的老婆。

追女人要有計畫表。

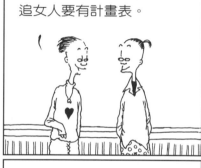

甩女人要有時間表。

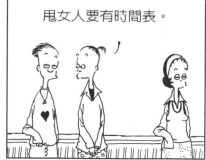

唉，我被甩了。

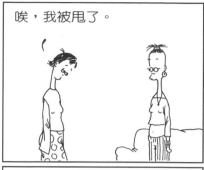

告訴我那傢伙是誰，我幫妳報仇！

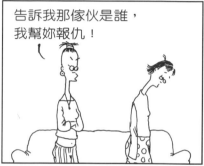

他是企業小開，擁有一堆股票跟房地產……

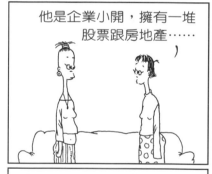

我還是想辦法嫁給他來幫妳報仇好了。

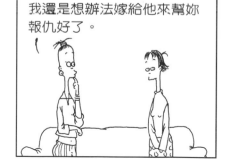

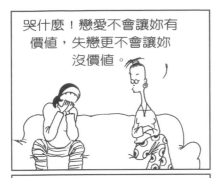

哭什麼！戀愛不會讓妳有價值，失戀更不會讓妳沒價值。

哇

我知道這道理。

哇

既然知道，那妳還在哭什麼？

這是我第一次失戀。

這是我第一百次。

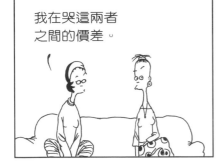

我在哭這兩者之間的價差。

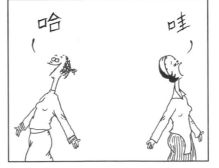

哈

哇

● 情人失戀定律：

(1) 會失戀的情人一定會失戀。

(2) 不會失戀的，對方會想辦法讓你失戀。

(3) 失戀造成的損失，絕比不上你戀愛所付的花費。

(4) 不想失戀就別戀愛。

澀女郎

● 情人變心123：
(1)會變心的遲早會變心。
(2)不會變心的，遲早你會希望她變心。
(3)無論變不變心，總有要看好戲的人來告訴你們遲早有一方會先變心。

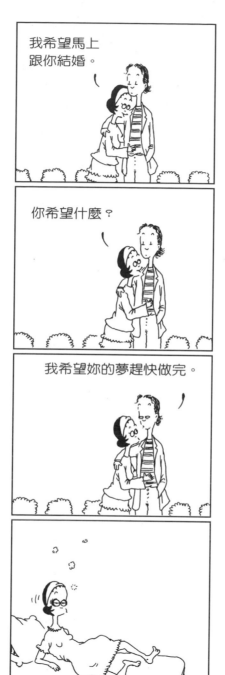

我希望馬上跟你結婚。

你希望什麼？

我希望妳的夢趕快做完。

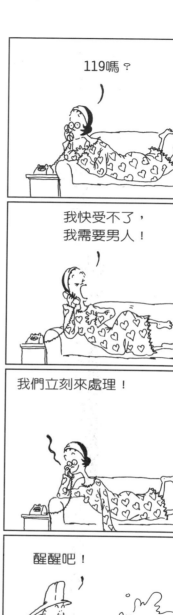

119嗎？

我快受不了，我需要男人！

我們立刻來處理！

醒醒吧！

時間差不多了，
我該回家了。

結婚不是唯一的出路。

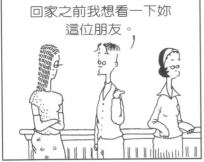

回家之前我想看一下妳
這位朋友。

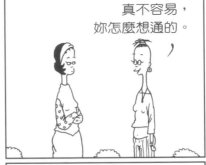

真不容易，
妳怎麼想通的。

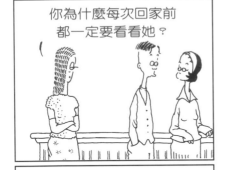

你為什麼每次回家前
都一定要看看她？

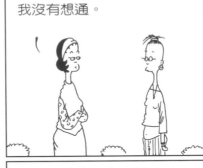

我沒有想通。

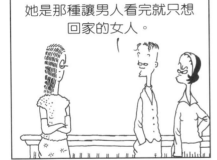

她是那種讓男人看完就只想
回家的女人。

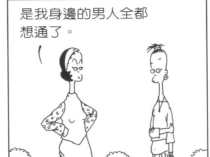

是我身邊的男人全都
想通了。

澀女郎

(4)你耗費精力選擇的情人遠不如別人瞎貓碰到死老鼠所交的情人。
● 千萬別交一個無法替代的情人，可以替代的情人。
● 今日情人，明日仇人，否則你就會成為那個可以替代的情人。

愛情與事業真的不可兼得嗎？

是的，選事業就得變成女強人，選愛情就得變成女人。

但女強人跟女人有什麼差別呢？

妳不會知道有什麼差別，但男人會知道。

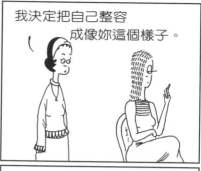

我決定把自己整容成像妳這個樣子。

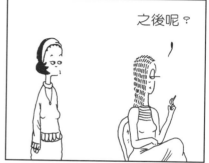

之後呢？

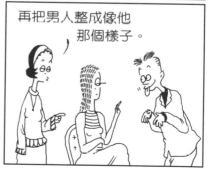

再把男人整成像他那個樣子。

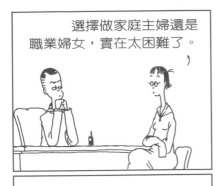

選擇做家庭主婦還是職業婦女，實在太困難了。

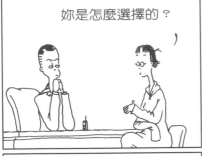

妳是怎麼選擇的？

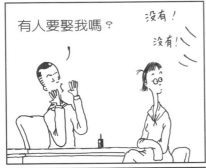

有人要娶我嗎？

沒有！
沒有！

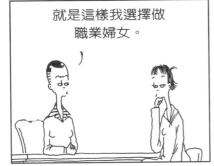

就是這樣我選擇做職業婦女。

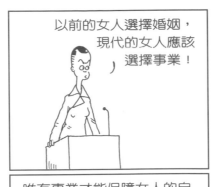

以前的女人選擇婚姻，現代的女人應該選擇事業！

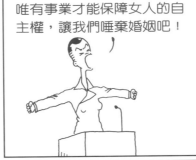

唯有事業才能保障女人的自主權，讓我們唾棄婚姻吧！

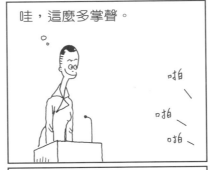

哇，這麼多掌聲。

啪
啪
啪

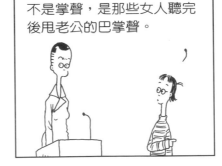

不是掌聲，是那些女人聽完後甩老公的巴掌聲。

● 情人撒謊定律：

(1) 謊言並非表態，而是一種陳述。

(2) 陳述並非結論，而是一種過程。

(3) 過程只是過程。

(4) 過程的長短則與事實的好壞成反比。

澀女郎

56

● 愛情突發事件發言四部曲：

(1) 「那不是真的。」

(2) 「我不清楚。」

(3) 「別擔心，一切都在掌控之中。」

(4) 「那不是我幹的。」

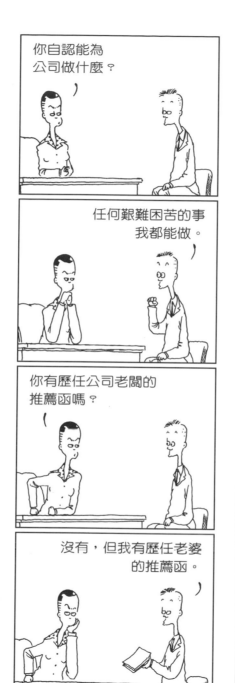

你自認能為
公司做什麼？

任何艱難困苦的事
我都能做。

你有歷任公司老闆的
推薦函嗎？

沒有，但我有歷任老婆
的推薦函。

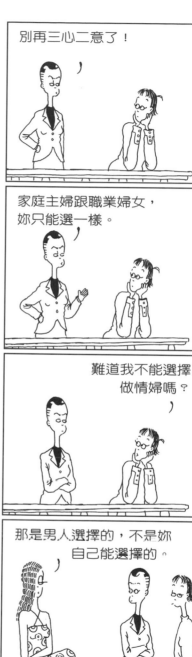

別再三心二意了！

家庭主婦跟職業婦女，
妳只能選一樣。

難道我不能選擇
做情婦嗎？

那是男人選擇的，不是妳
自己能選擇的。

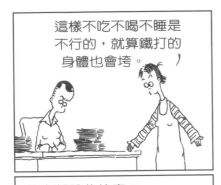

這樣不吃不喝不睡是不行的，就算鐵打的身體也會垮。

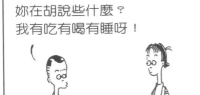

妳在胡說些什麼？我有吃有喝有睡呀！

我知道。

我說的是妳的員工。

妳這種老闆太不體恤員工了！

澀女郎

澀女郎

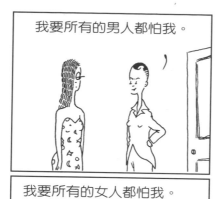

我要所有的男人都怕我。

我要所有的女人都怕我。

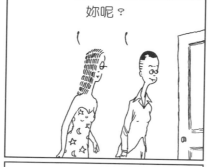

妳呢？

我現在只要是人都怕我。

再偷懶就做不完，做不完就給我乖乖的加班！

加班你就別想去約會，聽到沒有？

謝謝老闆，那我就加班不去約會了。

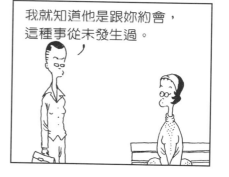

我就知道他是跟妳約會，這種事從未發生過。

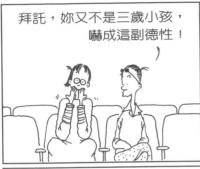

拜託，妳又不是三歲小孩，嚇成這副德性！

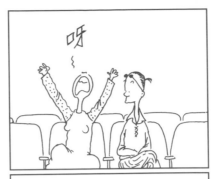

呀～

但……但她的樣子實在太可怕了，雙眼無神，披頭散髮……

妳病的真是不輕。

難道妳不知道每個女人剛睡起來都是那樣。

看恐怖片本來就會這樣子嘛。

我了解，但可不可以等開演了再叫。

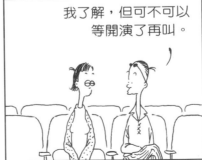

澀女郎

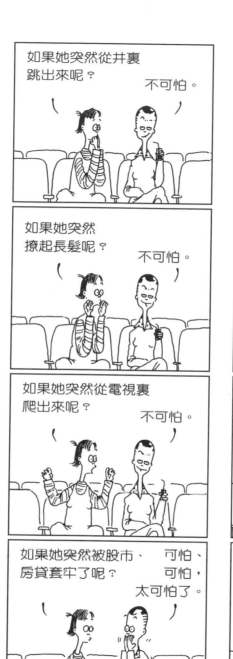

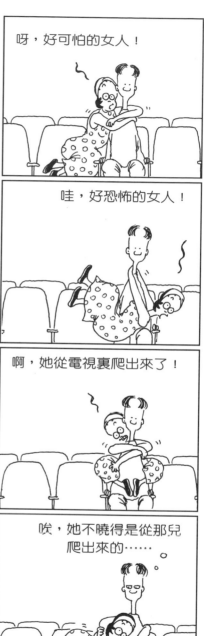

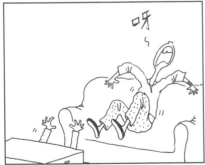

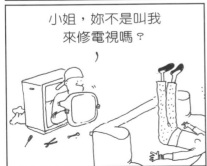

那是假的……

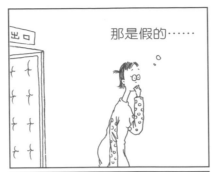

那是假的……

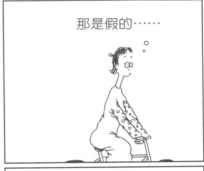

那是假的……

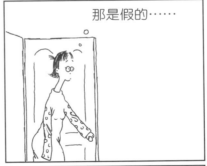

小姐，妳不是叫我
來修電視嗎？

喂，我警告妳，
這可是真的！

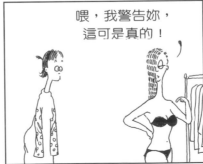

● 七大不能交的男人：

（1）整天教妳該如何穿衣服的男人。

（2）每天都洗頭的男人。

（3）出門前一定要先照鏡子的男人。

（4）對流行事物比妳還清楚的男人。

● 一個理想的大眾情人必須有隨時裝傻跟隨時裝闊的能力。

(7) 經常換手機門號的男人。

(6) 經常換手機的男人。

(5) 忍受不了自己身上汗臭味的男人。

我只是在找擦頭毛巾……

專家說過，智能普通低的人會被電影情節嚇到。

智能特別低的呢？

啊

曾被自己嚇到。

男女交往愈久愈不可能
結婚。

那麼交往愈短愈有可能
結婚囉。

不錯。

但結婚後愈有可能
離婚。

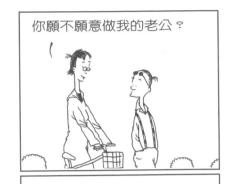

你願不願意做我的老公？

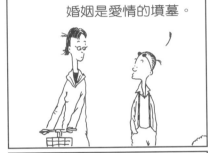

婚姻是愛情的墳墓。

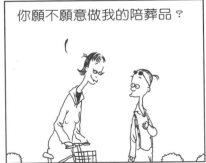

你願不願意做我的陪葬品？

● 七大不能交的女人：
(1)上廁所不關門的女人。
(2)不貪嘴的女人。
(3)沒有購物慾的女人。
(4)喜歡管別人小孩的女人。

澀女郎

●
自
己
成
為
別
人
的
情
人
或
是
別
人
成
為
自
己
的
情
人
，
其
實
只
是
過
程
不
同
，
但
下
場
差
不
多
。

(7)經常換男人的女人。

(6)經常換手機的女人。

(5)餐後會剔牙的女人。

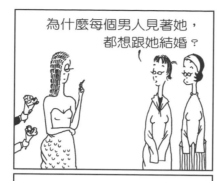

為什麼每個男人見著她，
都想跟她結婚？

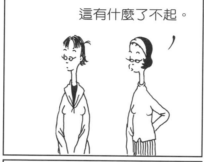

這有什麼了不起。

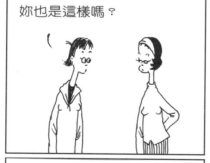

妳也是這樣嗎？

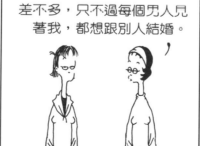

差不多，只不過每個男人見
著我，都想跟別人結婚。

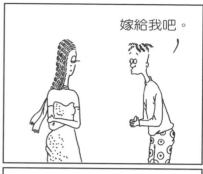

嫁給我吧。

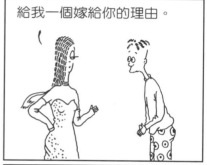

給我一個嫁給你的理由。

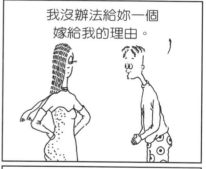

我沒辦法給妳一個
嫁給我的理由。

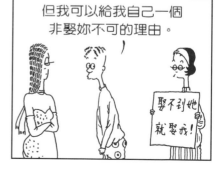

但我可以給我自己一個
非娶妳不可的理由。

娶不到她
就娶戒！

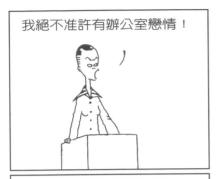

我絕不准許有辦公室戀情！

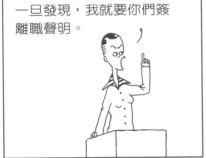

一旦發現，我就要你們簽離職聲明。

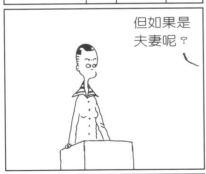

但如果是夫妻呢？

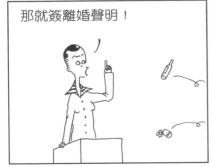

那就簽離婚聲明！

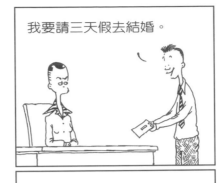

我要請三天假去結婚。

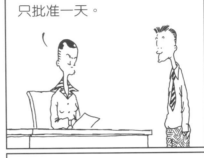

只批准一天。

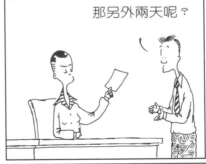

那另外兩天呢？

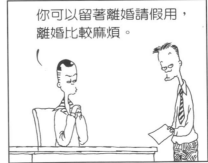

你可以留著離婚請假用，離婚比較麻煩。

● 情話相反剖析：

(1)我真的好喜歡妳。（誰叫我喜歡的人不喜歡我。）

(2)我深深愛著妳。（只要妳別礙著我。）

(3)千萬別生我的氣。（如果我有一千萬，誰在乎妳生不生氣。）

澀女郎

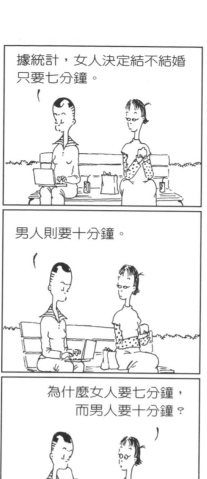

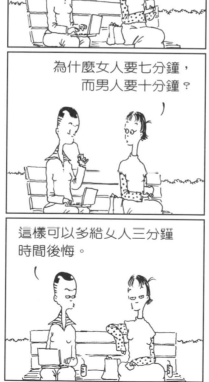

(4)開心嗎？（像妳這麼花錢法，我非得動開心手術不可。）

(5)我還想再約妳出來。（拜託千萬別答應。）

(6)哇，這支鑽戒真適合妳。（只不過不適合由我送妳。）

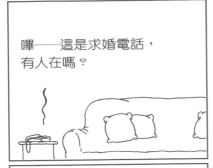

嘩——這是求婚電話，
有人在嗎？

別掛斷，我願意嫁給你！

哈……這是整人電話。

沒關係，老公，
婚姻本來就是整來整去。

結婚其實就是一張紙。

不過結得好就是一張支票。

結得不好呢？

一張傳票。

(7)妳是最美麗的女人。（如果妳戴上面紗的話。）
(8)我會娶妳的。（我會去妳的！）

●百分之九十的男人看到嫵媚的女人，會有追求的衝動。百分之九十的女人看到嫵媚的女人，則會有整形的衝動。

澀女郎

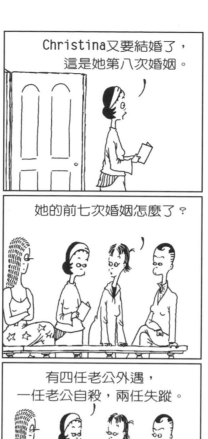

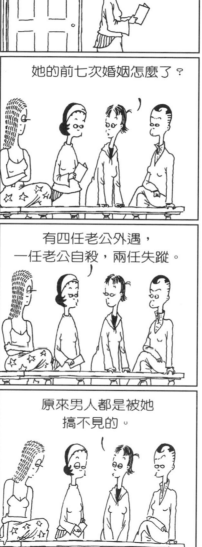

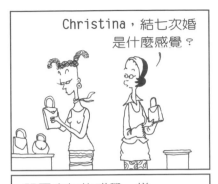

Christina，結七次婚是什麼感覺？

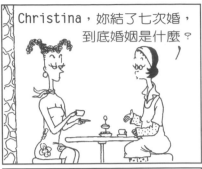

Christina，妳結了七次婚，到底婚姻是什麼？

跟買皮包的感覺一樣。

婚姻就像喝咖啡，有人喝味道，有人喝氣氛。

什麼意思？

那妳呢？

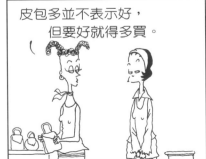

皮包多並不表示好，但要好就得多買。

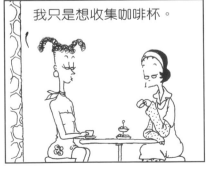

我只是想收集咖啡杯。

澀女郎

唉，夫妻之間為什麼總是糾纏不清。

妳已經結婚了嗎？

當然沒有。

但我每交一個情人，他的老婆就會一直糾纏不清。

結第八次婚是什麼感覺？

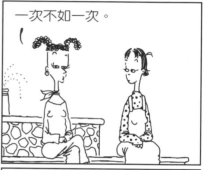

一次不如一次。

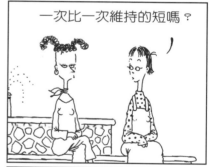

一次比一次維持的短嗎？

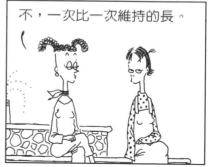

不，一次比一次維持的長。

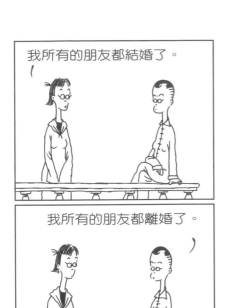

我所有的朋友都結婚了。

我所有的朋友都離婚了。

我們認識的是不是同一批朋友？！

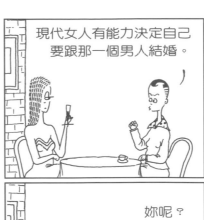

現代女人有能力決定自己要跟那一個男人結婚。

妳呢？

我也是，但我比妳們多了一項能力。

我有能力決定那一個男人要不要跟他的老婆離婚。

● 女人漂亮定律：

(1) 看起來漂亮的女人不一定真正漂亮。

(2) 不漂亮的女人看久了會變得比較漂亮。

(3) 漂亮的女人總有一天會變得不漂亮，不漂亮的女人則否。

澀女郎

● 男人容忍一個美麗的女人遲到，平均是一個半小時。
● 男人容忍一個難看的女人遲到，平均是一分半鐘。
● 怎樣判斷你是否追上一個完美的女人？
看看你的帳單數字，如果呈等比級數增加，那麼你是追上了。

溺女郎

唉，結了八次婚，離了八次婚。

別難過，下次結婚會更好。

如果下次結婚還是不好呢？

那下次離婚會更好。

我又離婚了。

妳真可憐？

我老公所有的財產都歸我。

他真可憐。

你到底希望嫁給一個
什麼樣的男人？

女人需要靠結婚來
肯定自己。

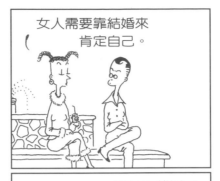

英俊、多金、
溫柔、大方。

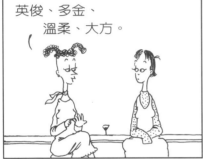

那如果離婚了
怎麼辦？

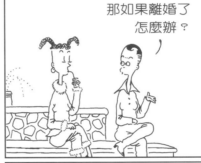

但妳現在這個男人只符合
溫柔這一個條件。

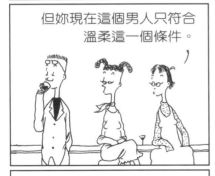

沒錯，所以我
還得再結三次婚。

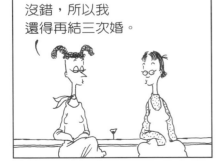

靠贍養費來
肯定自己。

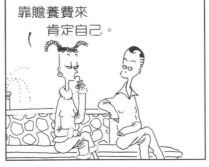

● 男人留心法則：
　(1)小心漂亮的女人。
　(2)小心不漂亮的女人。
　(3)小心兩者以外的女人。

● 愚鈍的男人讓女人安全，難看的女人讓男人安份。

澀女郎

74

● 沒有女人的城市談不上是座城市。

● 沒有化妝的女人稱不上是個女人。

● 女人花百分之百的精力打扮自己，殊不知男人要的只是那百分之一的新鮮感。

● 名女人除了只跟名男人交往，也只跟名牌發生關係。

搬家三次等於火燒一次。

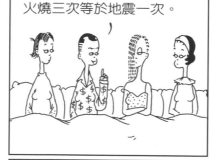
火燒三次等於地震一次。

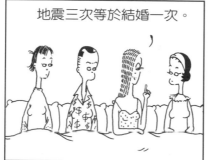
地震三次等於結婚一次。

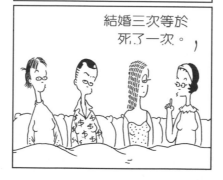
結婚三次等於死了一次。

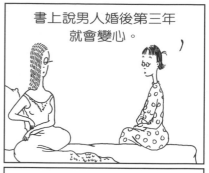
書上說男人婚後第三年就會變心。

妳覺得呢？

不一定。

看我那一天出現，男人就會那一天變心。

瀬女郎 Before & After

如果有一天，
妳的愛情不再是粉色玫瑰、橙黃的酒、
隨時飛翔起來的翅膀；

如果有一天，
妳的婚姻不再是溫暖的風、潔白的夢、
充滿肥皂香味的窗簾；

如果有一天，
這個世界不再是蔚藍的天、透明的海、
滿載燈紅酒綠的城市；

妳打算怎麼改變？
還是妳只能笑一笑，
搖擺搖擺妳的瀟灑，然後離開？

哲學類

談完你們的哲學，現在
談談你們的技術吧。

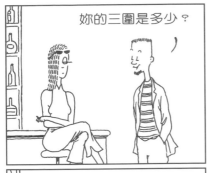

妳的三圍是多少？

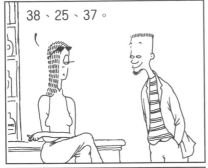

38、25、37。

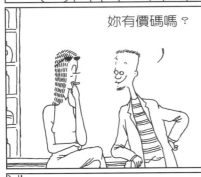

妳有價碼嗎？

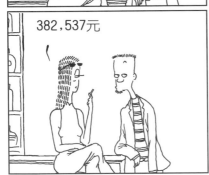

382,537元

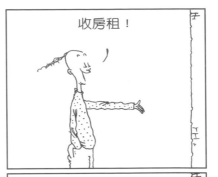

收房租！

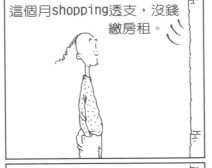

這個月shopping透支，沒錢繳房租。

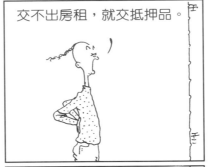

交不出房租，就交抵押品。

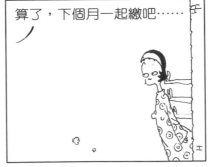

算了，下個月一起繳吧……

● 如果男人是汽車，那麼愛情是油門，婚姻是煞車，外遇是重新烤漆。

● 一個男人年紀愈大，愈會找一個年輕的女人來分擔他的年齡。

● 要女人穿上衣服需要金錢，要女人脫掉衣服需要智慧。

澀女郎

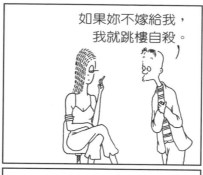
如果妳不嫁給我，我就跳樓自殺。

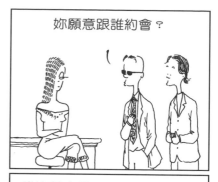
妳願意跟誰約會？

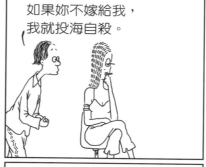
如果妳不嫁給我，我就投海自殺。

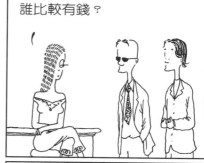
誰比較有錢？

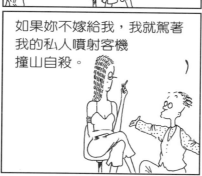
如果妳不嫁給我，我就駕著我的私人噴射客機撞山自殺。

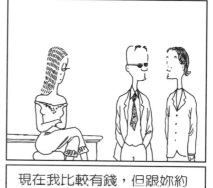

現在我比較有錢，但跟妳約完會後，他會比較有錢。

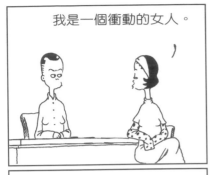

我是一個衝動的女人。

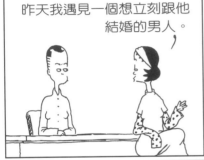

昨天我遇見一個想立刻跟他結婚的男人。

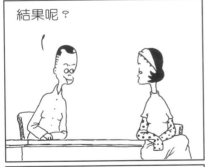

結果呢？

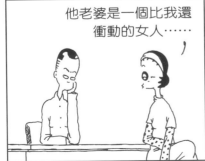

他老婆是一個比我還衝動的女人……

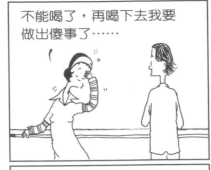

不能喝了，再喝下去我要做出傻事了……

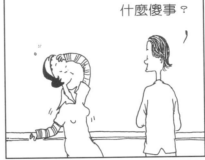

什麼傻事？

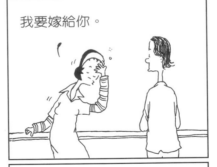

我要嫁給你。

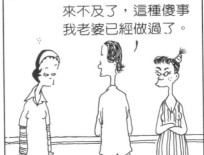

來不及了，這種傻事我老婆已經做過了。

● 金錢不能買到快樂，但可以買到一個快樂的女人。

● 聰明的男人能賺到錢，但真正聰明的男人能找到一個幫他把錢保住的女人。

● 只要你有錢，就能讓任何女人來；但讓女人走可是要有足夠的錢。

澀女郎

● 女人喜歡多金的男人，但可不喜歡多情的男人。

● 真正的男人不以擁有一切為滿足，
真正的女人則以擁有男人的一切為滿足。

● 男人跟女人的看法永遠不一致，但最後結論會一致——
只不過不知是那個男人的結論還是那個女人的結論。

粉紅腮紅，配紫色口紅……
再加橘色，一點黑……

綠色眼影搭咖啡眼線，
然後再塗一點黃色……

哇，發明新化粧法好累，
休息一下吧。

天呀，這個人死了多久了？

哇，妳穿這套衣服美到可以
讓男人跟妳結婚。

這還不夠，不要了。

為什麼？

我要找一件衣服美到可以
讓男人為我而離婚。

黑色已經落伍了，
今年流行亮色系。　　但……
　　　　　　　　但是……

有自信的女人是
　　不跟著流行走的！

別多說了，黑色系
早已褪流行。　　但……
　　　　　　　但是……

那像我這種沒自信的女人
　　要跟什麼走？

聽我專業的建議，
別鬧笑話！　　但……
　　　　　　　但是……

我知道。

別生氣，我的設計師
堅持要我這麼穿……

美儀

跟著我這種自卑女人的
流行走。

澀女郎

84

- 會讓男人做惡夢的女人一定醜，會讓女人做惡夢的卻一定是個百分之百的美女。
- 女人與情人只是一線之差，但那根線足以把男人絞死。
- 男人改變自己來適應女人。女人改變男人來適應自己。

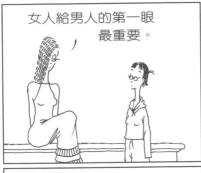

女人給男人的第一眼
最重要。

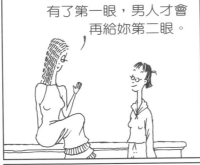

有了第一眼，男人才會
再給妳第二眼。

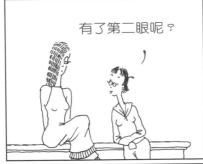

有了第二眼呢？

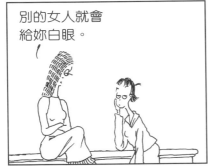

別的女人就會
給妳白眼。

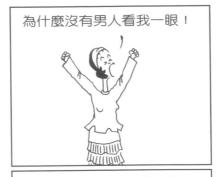

為什麼沒有男人看我一眼！

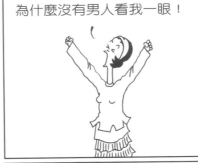

為什麼沒有男人看我一眼！

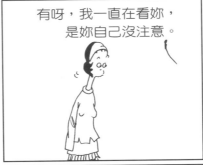

有呀，我一直在看妳，
是妳自己沒注意。

- 虛假是醜陋的，但虛假化妝出來的女人有時還蠻漂亮的。
- 有的女人不夠美麗固然和天賦有關，但有時也跟男朋友的收入有關。
- 女人會因美麗而遲到，但可不會因遲到而美麗。

澀女郎

●世界上只有兩種女人——化妝的女人和需要化妝的女人。

●聰明的女人會買下足夠的商品，以便把自己也打扮成商品，然後等著男人上門採購。

●女人最怕的兩件事，一是光陰，一是卸妝。

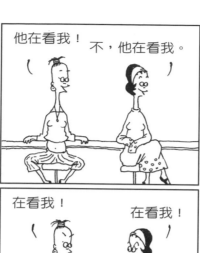

他在看我！　　不，他在看我。

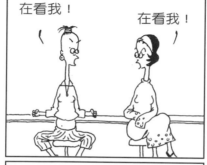

在看我！　　　在看我！

嗚嗚

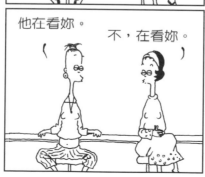

他在看妳。　　不，在看妳。

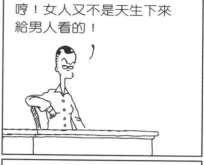

哼！女人又不是天生下來給男人看的！

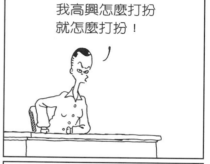

我高興怎麼打扮就怎麼打扮！

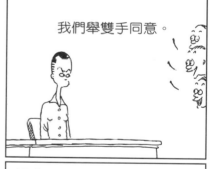

我們舉雙手同意。

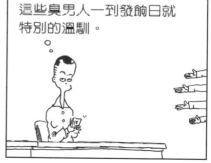

這些臭男人一到發餉日就特別的溫馴。

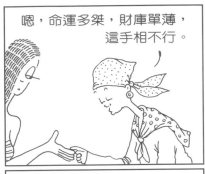

嗯，命運多桀，財庫單薄，
這手相不行。

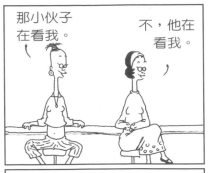

那小伙子
在看我。

不，他在
看我。

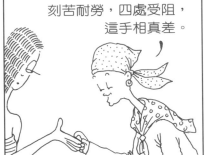

刻苦耐勞，四處受阻，
這手相真差。

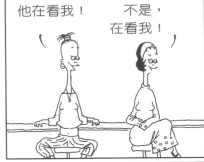

他在看我！

不是，
在看我！

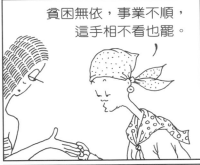

貧困無依，事業不順，
這手相不看也罷。

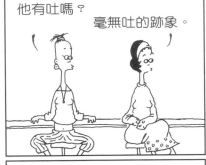

他有吐嗎？

毫無吐的跡象。

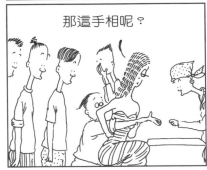

那這手相呢？

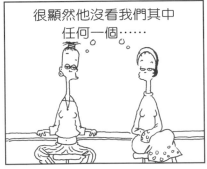

很顯然他沒看我們其中
任何一個……

瀏女郎

88

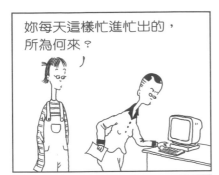

妳每天這樣忙進忙出的，所為何來？

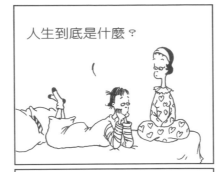

人生到底是什麼？

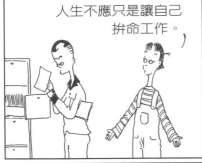

人生不應只是讓自己拚命工作。

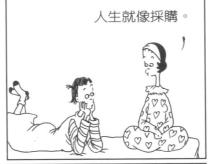

人生就像採購。

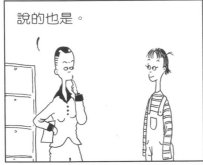

說的也是。

怎麼說？

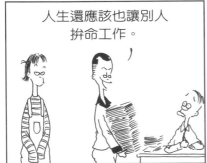

人生還應該也讓別人拚命工作。

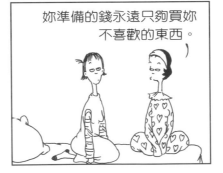

妳準備的錢永遠只夠買妳不喜歡的東西。

- 化妝品沒什麼吸引力，但抹在女人臉上後就有吸引力了。
- 不管派對上人數多寡，最美麗的女人永遠在你離去後才現身。
- 男人重義氣，所以絕不會搶另一個男人的醜老婆。

泌女郎

90

● 男人希望女人安靜。女人希望男人安息。

● 經濟學的「八十．二十」理論是：百分之八十的束西會被百分之二十的人用掉。但這不適用於化妝品，因為百分之八十的化妝品會被百分之一百的女人用掉。

澀女郎

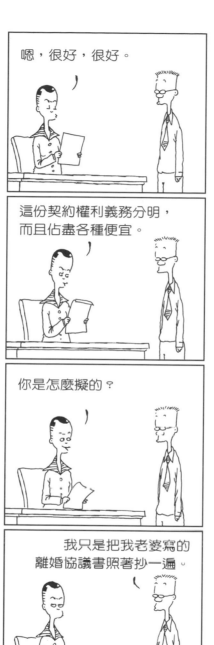

嗯，很好，很好。

這份契約權利義務分明，而且佔盡各種便宜。

你是怎麼擬的？

我只是把我老婆寫的離婚協議書照著抄一遍。

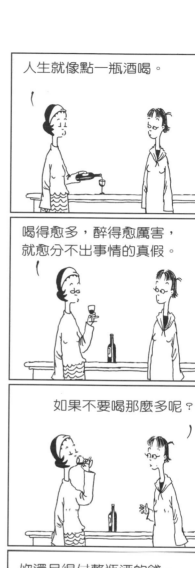

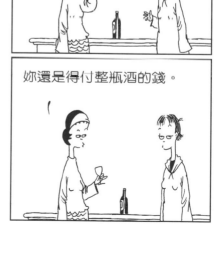

人生就像點一瓶酒喝。

喝得愈多，醉得愈厲害，就愈分不出事情的真假。

如果不要喝那麼多呢？

妳還是得付整瓶酒的錢。

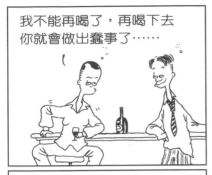

我不能再喝了，再喝下去你就會做出蠢事了……

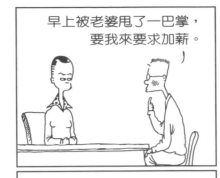

早上被老婆甩了一巴掌，要我來要求加薪。

哈，妳喝醉，怎麼會是我做蠢事？

啪

你被開除了！

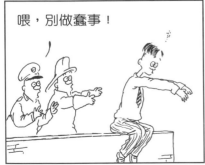

喂，別做蠢事！

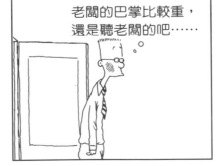

老闆的巴掌比較重，還是聽老闆的吧……

● 男人偷瞄定律：

(1) 遠看美麗的女人，近看不一定美。

(2) 近看美麗的女人，遠看也一定美。

(3) 不管遠看近看，你老婆一定會在身邊看。

● 一個貌醜的新情人勝過一個美麗的舊老婆。

澀女郎

● 約會遲到定律：
(1)和你喜歡的女友約會，你會遲到一個小時。
(2)和你不喜歡的女友約會，則你會遲到兩個小時。
(3)和你非常在意的女友約會，則無遲到的問題，因為她根本就不會出現。

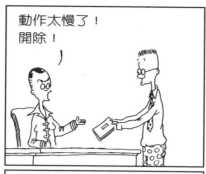

動作太慢了！
開除！

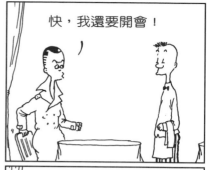

快，我還要開會！

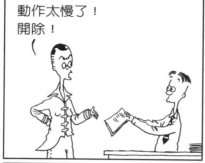

動作太慢了！
開除！

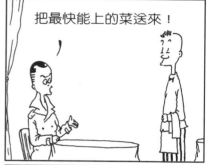

把最快能上的菜送來！

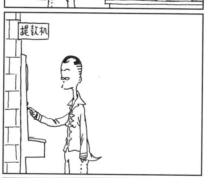

提款机

提款机　動作太慢了！開除！

隔壁桌吃剩的菜最快。

如果明天就是世界末日，妳會怎麼做？

今天趕緊抓個男人嫁了。

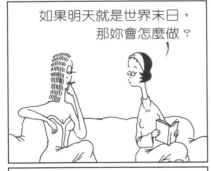

如果明天就是世界末日，那妳會怎麼做？

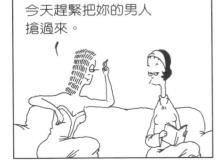

今天趕緊把妳的男人搶過來。

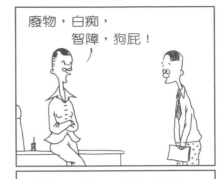

廢物，白痴，智障，狗屁！

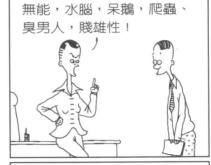

無能，水腦，呆鵝，爬蟲、臭男人，賤雄性！

老子不幹了！

怪不得女強人最後都會想結婚，我們需要一個不得不幹的男人。

● 失戀叢林法則：

(1) 情人總是在你不想分手時跟你分手。

(2) 如果你想好一個冠冕堂皇的分手理由。對方一定會發生某種特殊狀況讓你難以啟口。

(3) 無論你分手的理由有多好，她不肯跟你分手的理由

94

● 說實話並非解決愛情爭端的最佳策略，買一份昂貴的禮物賠罪才是。

● 男人上床前說的情話一定天花亂墜，下床後說的謊話絕對漏洞百出。

會更好。

大家都對我說世界末日到了。

你相信世界末日要到了嗎？

有嗎？怎麼沒人對我說過！

別擔心，我歷經過三次世界末日。

鈴

什麼意思？

只有銀行對我說，我公司的末日到了……

我結過二次婚。

妳別難過，事業垮了可以重來，振作點。

有的男人適合陪女人吃早飯，有的男人適合陪女人吃晚飯。

我知道，我正在檢討失敗的原因。

嘩……

不愧是一個自我檢討的女強人。

什麼，股市大跌！

你們這群豬玀員工！

什麼樣的男人適合陪我去討飯？

● 愛情出錯定律：

(1) 多做多錯。
(2) 少做多錯。
(3) 不做更多錯。
(4) 做不做跟錯不錯無關，但只要出錯，就一定跟你有

澀女郎

96

關。

● 愛的謠言總是在造謠和闢謠之間快速傳播。速度愈快殺傷力愈大，速度愈慢，則你買禮物贖罪的金額會愈大。

● 別太喜歡你的情人，上天總是奪人所愛。

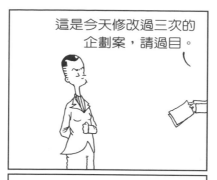

這是今天修改過三次的企劃案，請過目。

什麼狗屎企劃案，全部不對！

我們一定得想辦法讓她出去做事，菜單這樣一直改，到底何時才能吃飯……

事業垮了可以重來，我支持妳。

事業垮了可以重來，我支持妳。

事業垮了可以重來，我支持妳。

妳們能借我二十元買瓶可樂喝嗎？

事業垮了沒關係，
我可以娶妳。

妳可以把我們的婚姻
當事業一樣經營。

那我能夠多結幾次婚嗎？
我想擴大事業。

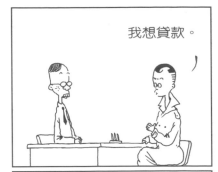

我想貸款。

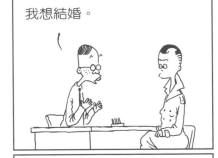

我想結婚。

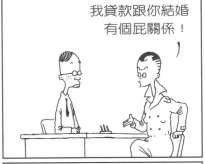

我貸款跟你結婚
有個屁關係！

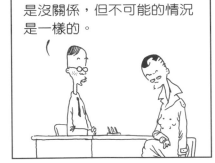

是沒關係，但不可能的情況
是一樣的。

● 愛情不等於承諾，
承諾不等於結婚，
結婚不等於愛情。

● 女子甲：聽說妳的情人很實在。
女子乙：沒錯，他實在煩，實在笨，實在窮。

澀女郎

98

●愛情困境大解套：

(1) 一點含糊。

(2) 一些謊言。

(3) 一堆情話。

(4) 一疊禮物。

澀女郎

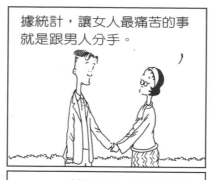

據統計，讓女人最痛苦的事就是跟男人分手。

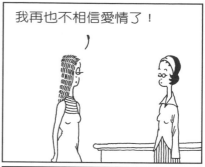

我再也不相信愛情了！

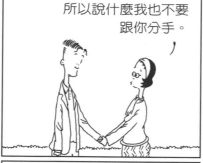

所以說什麼我也不要跟你分手。

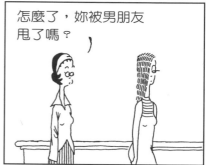

怎麼了，妳被男朋友甩了嗎？

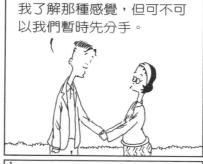

我了解那種感覺，但可不可以我們暫時先分手。

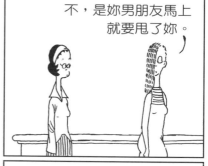

不，是妳男朋友馬上就要甩了妳。

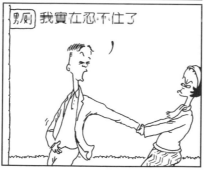

男廁 我實在忍不住了

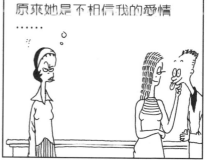

原來她是不相信我的愛情……

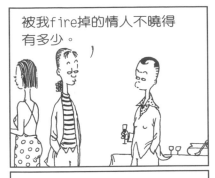

被我fire掉的情人不曉得
有多少。

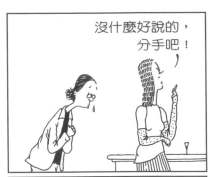

沒什麼好說的，
分手吧！

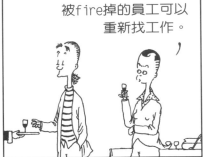

被fire掉的員工可以
重新找工作。

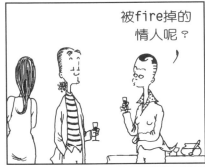

被fire掉的
情人呢？

沒什麼好說的，
分手吧！

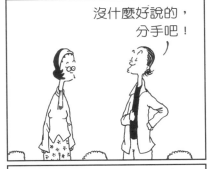

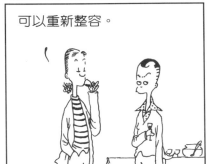

可以重新整容。

男人的尊嚴有時是
需要平衡一下的。

100

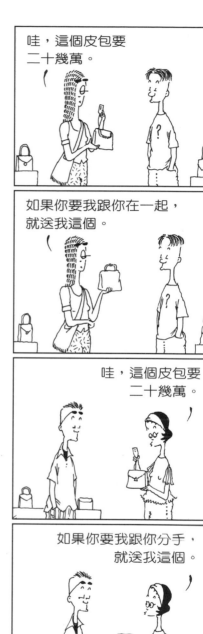

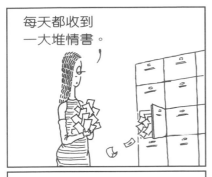

每天都收到
一大堆情書。

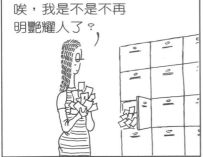

唉，我是不是不再
明艷耀人了？

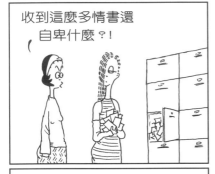

收到這麼多情書還
自卑什麼？！

以前我都在信箱裏
直接收到情人。

什麼是成功的女人？

能把成功的男人要得
團團轉……。

那失敗的女人呢？

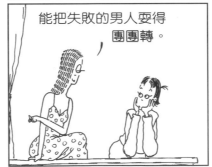

能把失敗的男人要得
團團轉。

● 人分成四種：男人、女人、情人、仇人。

● 戀愛好不好政策：

(1) 別交比你好的情人。

(2) 別交比你壞的情人。

(3) 別讓你的情人有機會去比較你的好壞。

澀女郎

澀女郎

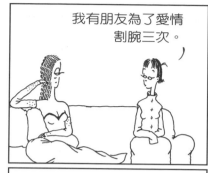

我有朋友為了愛情割腕三次。

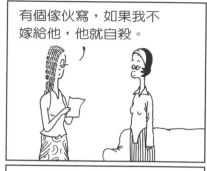

有個傢伙寫，如果我不嫁給他，他就自殺。

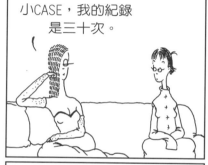

小CASE，我的紀錄是三十次。

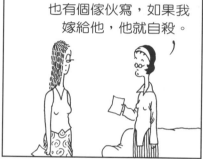

也有個傢伙寫，如果我嫁給他，他就自殺。

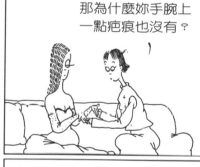

那為什麼妳手腕上一點疤痕也沒有？

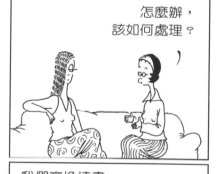

怎麼辦，該如何處理？

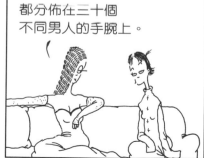

都分佈在三十個不同男人的手腕上。

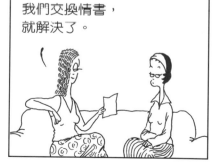

我們交換情書，就解決了。

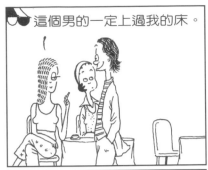

這個男的一定上過我的床。

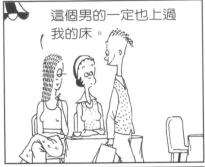

這個男的一定也上過我的床。

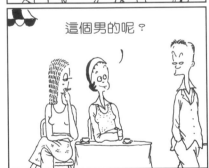

這個男的呢？

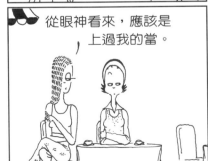

從眼神看來，應該是上過我的當。

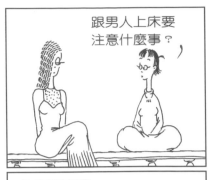

跟男人上床要注意什麼事？

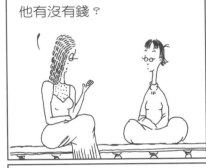

他有沒有錢？

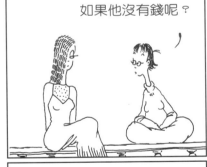

如果他沒有錢呢？

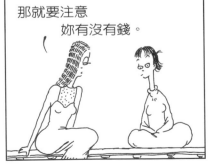

那就要注意妳有沒有錢。

● 情人分手自保法：

(1) 如果一定要分手，請你先別難過。因為沒分手往後日子會更難過。

(2) 如果一定會難過，先想辦法讓對方比你更難過。

(3) 分手那一刻，請務必表現得比對方難過，以免惹毛

澀 女 郎

過去的情人並妨礙未來的情人。

● 王爾德曾說：上帝創造人時也高估了自己。

● 我說：人創造情人時也高估了對方。

● 情話必須要簡單得讓人好下手。

● 謊話必須要複雜得讓人好分手。

人生無常，我再也不隨便勾引男人了。

算命的說還會有更大的天災會發生。

命運多變，我再也不汲汲名利了。

哈，別信那一套，天災是算不出來的。

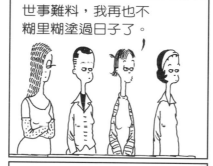

世事難料，我再也不糊里糊塗過日子了。

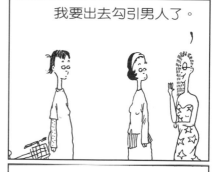

我要出去勾引男人了。

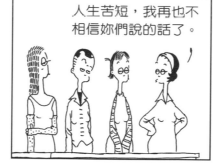

人生苦短，我再也不相信妳們說的話了。

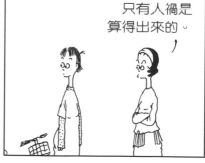

只有人禍是算得出來的。

澀女郎 Now & Then

到底想追求一千個情人，
還是一個婚姻？

到底想實驗一萬種生活方式，
還是一份愛情？

到底想點咖啡、茶還是蛋糕？

到底想聽貝多芬、搖滾還是重金屬？

到底想瘋狂去愛、痛快去恨，
還是溫柔去回憶？

如果你什麼都想要，對不起，
你只能笑一笑，

搖擺搖擺你的無奈，然後離開。

你愛我嗎？

你愛我嗎？

我愛妳百分之百，我的房子，
我的存款，我的人全都是妳的。

別問這麼令我
俗氣的事。

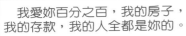

你不愛我嗎？

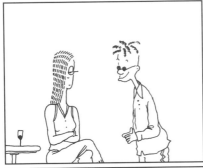

你愛我百分之八十就行了，
你的人還是歸你自己好了。

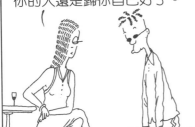

別問這麼令妳
生氣的事！

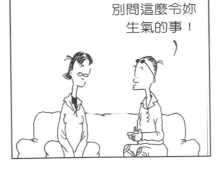

● 第 X 任情人定律：
(1) 第一任情人一定不夠好。
(2) 第二任情人肯定比不上第三任情人。
(3) 最後你會發現，其實一任不如一任。
(4) 等你回頭找第一位情人時，她的想法雖然和你一

澀 女 郎

樣，你卻已經不是她的第一任情人。

● 如果一生只能擁有一個情人，那我選擇有許多——一生而不是選擇許多情人——一個宿命論者如是說。

● 女人喜歡怪罪情人，所以她們必須結婚，選擇一個既能怪罪又無法跑掉的男人。

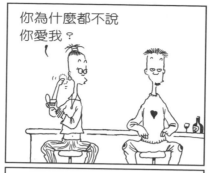

你為什麼都不說你愛我？

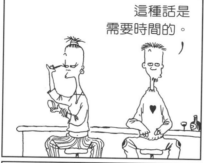

這種話是需要時間的。

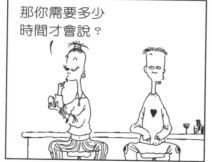

那你需要多少時間才會說？

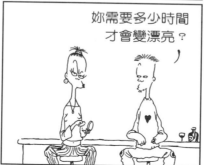

妳需要多少時間才會變漂亮？

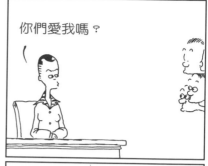

你們愛我嗎？

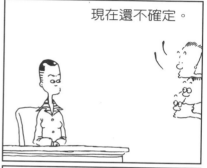

現在還不確定。

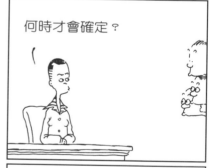

何時才會確定？

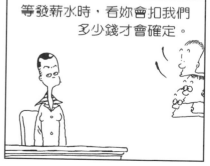

等發薪水時，看妳會扣我們多少錢才會確定。

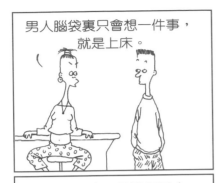

男人腦袋裏只會想一件事，
就是上床。

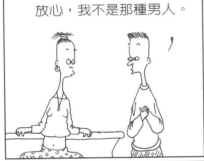

放心，我不是那種男人。

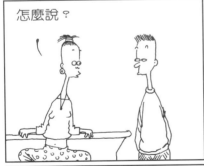

怎麼說？

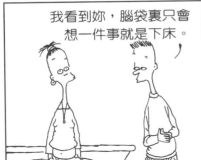

我看到妳，腦袋裏只會
想一件事就是下床。

「性」對女人
重不重要？

當然重要。

那對男人呢？

沒有重不重要，
只有需不需要。

● 情人防逃手冊：

⑴ 監視你的情人。

⑵ 監視你的情人其他的情人。

⑶ 監視自己以免被你的情人的任一個情人監視。

⑷ 監視本身無法防堵情人，但有恐嚇效果。

澀女郎

● 聰明的情人會找許多個情人。

● 愚笨的情人會挑聰明的情人。

● 一個壞情人就是，對別人的任何要求也都說「好」。

● 一個好情人就是，對你的任何要求都說「好」。

● 誠實的情人可靠，老實的情人可欺。

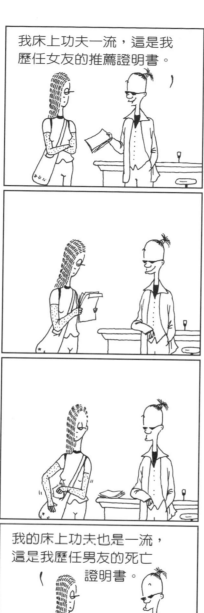

我床上功夫一流，這是我歷任女友的推薦證明書。

我的床上功夫也是一流，這是我歷任男友的死亡證明書。

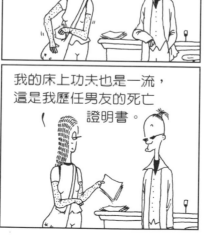

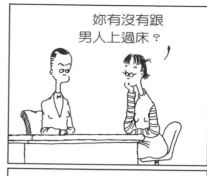

妳有沒有跟男人上過床？

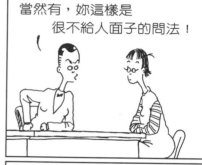

當然有，妳這樣是很不給人面子的問法！

我知道，我本來是想問那些男人。

但他們比妳更愛面子……

這是我第一次。

你相信嗎？

我當然要相信。

否則我昨晚就被騙了。

女人到底該跟男人約會幾次才上床？

十次。　五次。

妳呢？

不曉得，每次該上床時，男人都對我說下次。

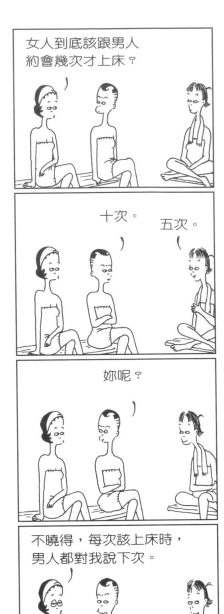

澀女郎

● 情婦挑剔定律：
(1) 難看的情婦你不想交。
(2) 美麗的情婦你交不到。
(3) 長得不美不醜的情婦都被別人捷足先登了。
(4) 重複以上三種狀況。

我的第一次是在十五歲。

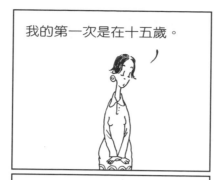

妳的第一次到底是
什麼時候？

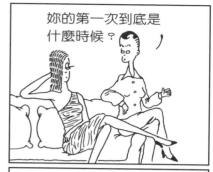

我的第一次是在十二歲。

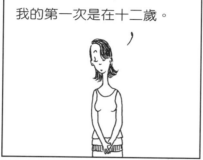

我不記得了。

我從來就沒有過第一次。

妳怎麼可能連第一次
都不記得？！

恭喜妳。

吹牛
大賽

我連最後一次都不記得，
怎麼可能還記得第一次。

115

經診斷，妳得了
「愛情上癮症」。

天呀！能不能治好？！

當然可以。

天呀，能不能
不要治好？!

妳整天跟男人廝混，一定
累積了不少性知識。

能不能
教教我？

我無法教妳
任何性知識。

但可以教妳很多
性姿勢。

● 情人抱怨定律：

⑴ 不送禮會抱怨。

⑵ 禮物太貴會抱怨。

⑶ 禮物不夠貴會抱怨。

⑷ 當禮物貴得恰到好處時，她會抱怨送的次數不夠多。

116

● 愛情靠謊言才能建立，美麗的情婦靠潑辣的老婆才能獨立。

● 有時候愛情就像一隻留著口紅印的破璃杯，洗了可惜，不洗嫌髒。

⑸ 當送禮送得無懈可擊時，她會轉而抱怨你。

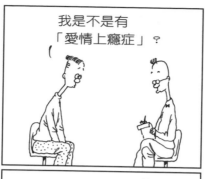

我是不是有
「愛情上癮症」？

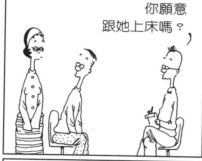

你願意
跟她上床嗎？

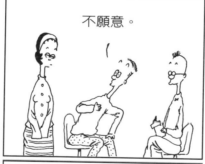

不願意。

還好，
你只是輕度的。

我一見到男人就
情不自禁的撲上去。

這很簡單解決，
妳把速度放慢一點。

這樣就
沒問題了嗎？

對呀，這樣男人情不自禁的
落跑才來得及。

我好喜歡戀愛。

我有愛情上癮症。

想治好愛情上癮症，就要想
像戀愛是件令人噁心的事。

我有愛情上癮症。

我也有愛情上癮症。

我好喜歡噁心。

我只有愛情退隱症……

澀女郎

我已經三天又五個小時三十分鐘沒去談戀愛了。

唉，不曉得已經自殺多少次了！

別擔心，妳還活的好好的。

我是說我那些男朋友不曉得已經自殺多少次了。

紅色藥丸每十分鐘吃一次，藍色藥丸每十五分鐘吃兩次。

紫色的每二十分鐘吃三次，綠色的每三十分鐘吃四次。

這樣就會治好我的愛情上癮症嗎？

不是，妳忙著吃藥，這樣就沒時間去談戀愛了。

吻她！快吻她呀！

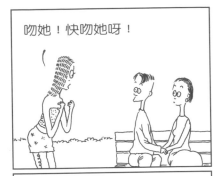

要不是我在治療愛情上癮症，這個女的根本沒機會。

抱她，抱她！

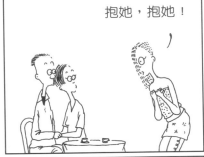

那個女的也是。

摸她，快摸呀，還等什麼！

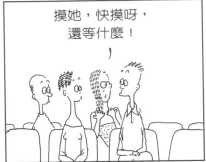

這個女的也是。

我只是想得到一點心理補償……

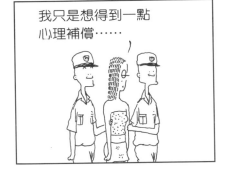

不管妳治不治療愛情上癮症，我都沒什麼機會……

● 只要情人都會說情話，但真正的好情人卻懂得在最恰當的時候說你想聽的情話。

● 據統計，如果一個男人活到八十歲，他平均交往的情人是七點八個，但大部分都是發生在婚後第二年。

● 成熟的愛情會結果，不成熟的愛情會結疤。

澀女郎

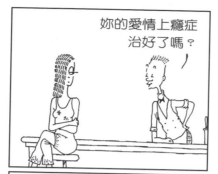

妳的愛情上癮症治好了嗎？

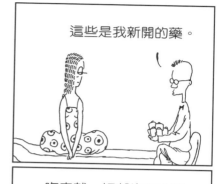

這些是我新開的藥。

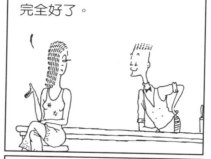

完全好了。

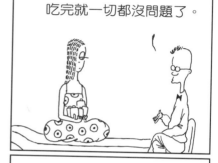

吃完就一切都沒問題了。

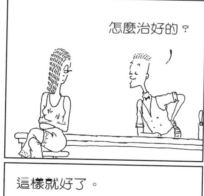

怎麼治好的？

真的嗎？太好了。

這樣就好了。

快吃，一人一罐，吃完我就可以談戀愛了。

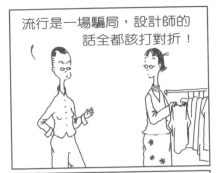

流行是一場騙局，設計師的話全都該打對折！

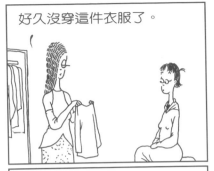

好久沒穿這件衣服了。

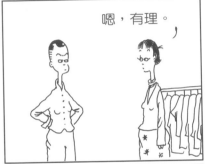

嗯，有理。

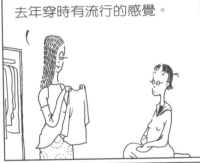

去年穿時有流行的感覺。

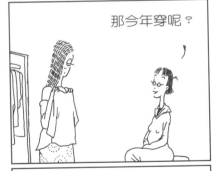

那今年穿呢？

設計師的商品打對折比設計師的話打對折重要多了……

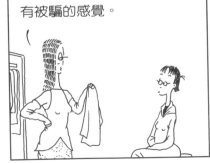

有被騙的感覺。

● 情人分手寶典：

(1) 別去你們以前約會的地方，以免觸景生情。

(2) 別聯絡以前你們共同的朋友，以免尷尬。

(3) 別留任何以前你們互送的紀念品，以免懊悔不已。

(4) 別交任何具有對方特質的新對象，以免移情作用。

澀女郎

122

澀女郎

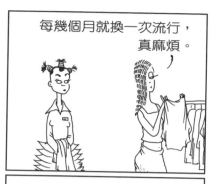

每幾個月就換一次流行,真麻煩。

流行規定妳必須這樣穿那樣穿!

妳也會嫌流行麻煩?

好像不按規定怎麼穿就會被人恥笑一樣!

當然會。

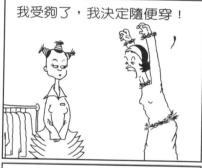

我受夠了,我決定隨便穿!

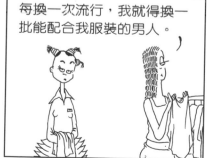

每換一次流行,我就得換一批能配合我服裝的男人。

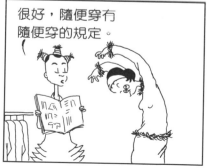

很好,隨便穿有隨便穿的規定。

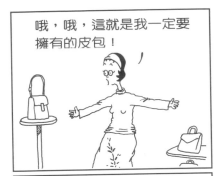

哦，哦，這就是我一定要擁有的皮包！

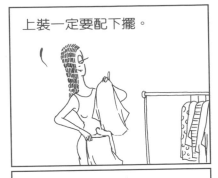

上裝一定要配下擺。

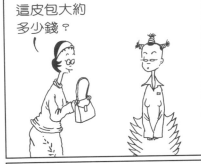

這皮包大約多少錢？

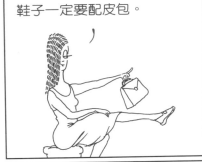

鞋子一定要配皮包。

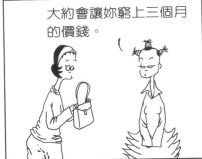

大約會讓妳窮上三個月的價錢。

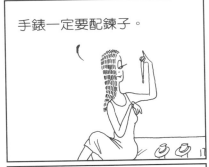

手錶一定要配鍊子。

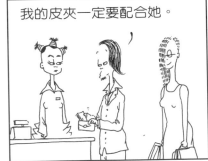

我的皮夾一定要配合她。

● SMART女人教戰手冊：

(1) 先保住有錢的情人。

(2) 再保住沒有錢的情人。

(3) 想辦法讓別的女人保不住她的情人，以增加選擇機會。

澀女郎

● 男人四大備忘錄：

(1) 記得情人的生日。

(2) 記得情人月事的日子。

(3) 記得情人的喜惡。

(4) 記得自己的銀行戶頭餘額。

瀏 女 郎

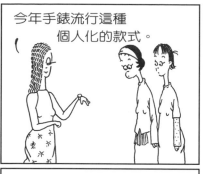

今年手錶流行這種個人化的款式。

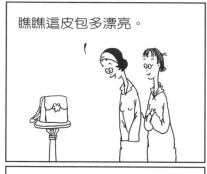

瞧瞧這皮包多漂亮。

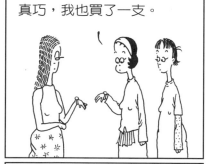

真巧，我也買了一支。

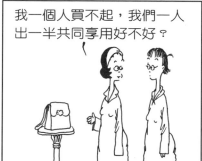

我一個人買不起，我們一人出一半共同享用好不好？

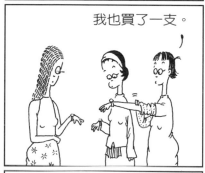

我也買了一支。

好呀。

嗨，妳們看我買了一支個人化手錶。　天呀～

明天換我背那一面

妳在看什麼？

我在研究今年做一個
時尚人士該有的裝備。

看完有什麼心得？

沒有心得，
只有想到我的所得。

做時尚人士是很辛苦的。

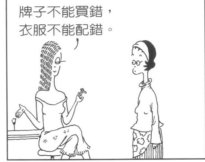

牌子不能買錯，
衣服不能配錯。

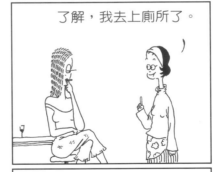

了解，我去上廁所了。

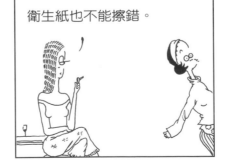

衛生紙也不能擦錯。

● 情人闢謠法則：
(1) 否認。
(2) 否認。
(3) 再否認。
(4) 否認曾讀過此法則。

澀女郎

126

● 老情人在你腦中回憶，老婆在你眼中迴旋。

● 情人之間的自由就如同過期的支票，你可以繼續擁有，但卻無法兌現。

● 現代企業間流行購併，其實情人間自古以來早就流行購併了。

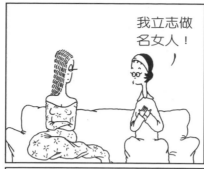

我立志做名女人！

那妳要積極參加各種時尚party、慈善晚會、fashion秀、名流餐會……

太好了，我最喜歡參加這些，還有什麼？

還冇，妳要裝得很不屑參加這些。

我有了一個跟妳同樣擁有的皮包。

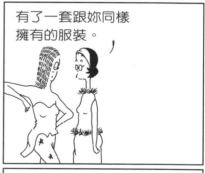

有了一支跟妳同樣擁有的手錶。

有了一套跟妳同樣擁有的服裝。

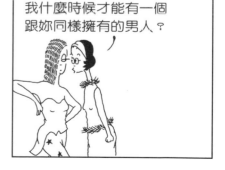

我什麼時候才能有一個跟妳同樣擁有的男人？

要參加時尚party、慈善晚
會、fashion秀、名流聚會
……

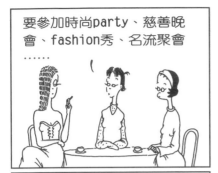

是不是只要習慣參加這些，
她就能成為名女人？

不一定。

還得要別的名男人
習慣她參加這些。

妳在做什麼？

我在打扮自己，
準備參加名流party。

她這身打扮，參加下流party
還差不多。

● 大多數男人都受不了一個乏味的情人，卻可以長期忍
受一個乏味的老婆。
● 故事短的女人純真，
故事長的女人刺激，
故事不長不短的女人就只是個女人。

澀女郎

128

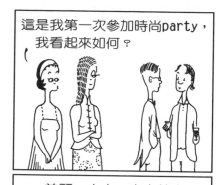

這是我第一次參加時尚party，我看起來如何？

美麗、大方、雍容華貴、氣質迷人、品味超衆。

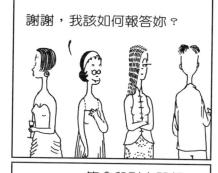

謝謝，我該如何報答妳？

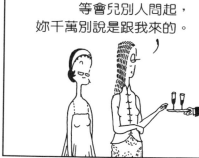

等會兒別人問起，妳千萬別說是跟我來的。

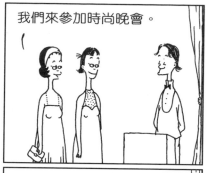

我們來參加時尚晚會。

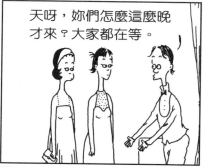

天呀，妳們怎麼這麼晚才來？大家都在等。

沒想到我們這麼受歡迎。

快換上服務生服裝，趕快上甜點。

哇，這個時尚party的
男人都是名男人。

那個女人晚上睡覺會磨牙，另一
個每三個半小時就要洗一次澡。

是不是只有漂亮的女人才能
被這些名男人帶進場？

那個女的有香港腳，還有那個的
腿毛跟男人的鬍子一樣粗。

是的，不過那些只是普通
漂亮的女人。

哇，妳跟她們
有那麼熟嗎？

真正漂亮的女人會被那些
名男人帶出場。

我跟她們的老公
有那麼熟。

澀女郎

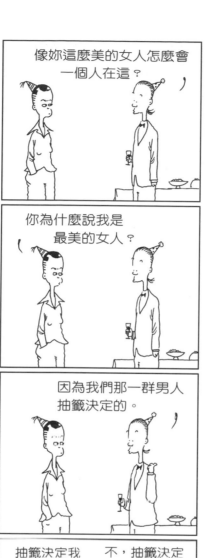

像妳這麼美的女人怎麼會一個人在這？

營建股跟電子股都是最近可以買進的……

你為什麼說我是最美的女人？

因為我們那一群男人抽籤決定的。

抽籤決定我是最美的？

不，抽籤決定由我來開這個玩笑。

唉，對男人而言，什麼股都比不上一個美女的屁股……

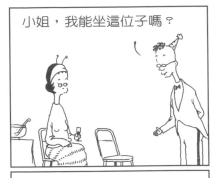

小姐，我能坐這位子嗎？

誰有火？

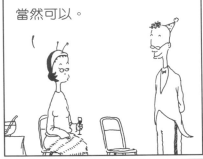

當然可以。

不過我要告訴你，除非餵我吃
迷藥，否則別想佔我便宜！

誰有火？

如果我要佔妳便宜，
妳得先餵我吃毒藥。

● 單身女子最大的壞處在於她們沒有婚外情。

● 單身女子的好處是只需要照顧貓。

● 已婚女子的好處是只需要照顧狗——如果妳老公像條狗的話。

● 所謂民主式的愛情就是：當多數人贊成時，你就得結婚。

澀女郎

132

澀女郎

妳瞧瞧，儘是虛榮的人。

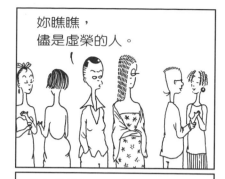

參加這種party並不會讓自己覺得了不起。

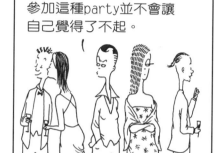

沒錯，這並不會讓參加的人覺得自己有什麼了不起。

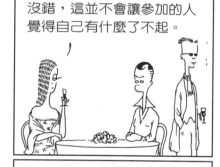

但會讓無法參加的人覺得妳很了不起。

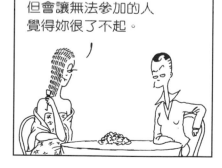

我恨那個賤騷貨，竟然帶了跟我一樣的皮包。

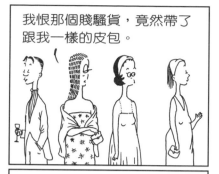

我恨那個死母豬，竟然披了跟我一樣的披肩。

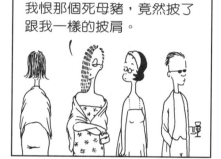

我恨那個蕩婦，竟然穿了跟我一樣的鞋子。

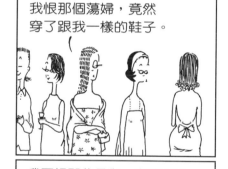

我更恨那些母狗，竟然用了跟我完全不一樣的東西。

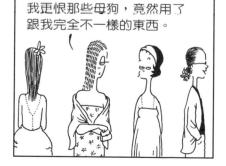

她是最美麗的女人。

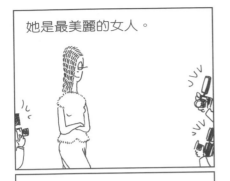

她是曝光率最高的女人。

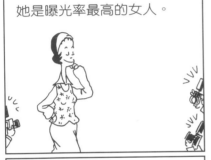

哇，我竟然是曝光率最高的女人？！

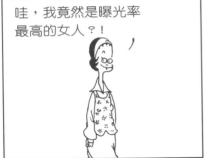

唉，底片曝光算了！ 真是一粒屎壞一鍋粥！

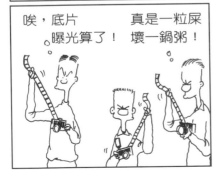

為什麼女人碰在一起就會無意識的爭奇鬥艷？

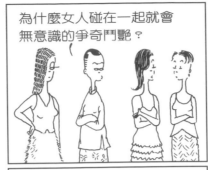

那是女人的天性。

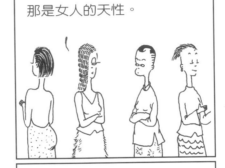

像我就不會呀。

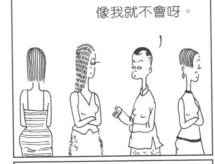

那是醜女人的天性。

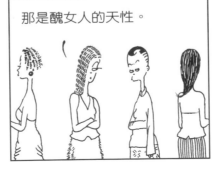

● 妳想默默的談一場戀愛，還是想轟轟烈烈的談一場戀愛？這是每個未婚女子的迷思。

● 如果妳的愛情又急又短，妳會得到一段回憶。如果妳的愛情又慢又長，妳大概可以得到一個婚姻。

● 愛情來得很慢，婚姻走得更慢。

澀女郎

● 已婚女人需要的是洋房。

● 未婚女人需要的是票房。

● 未婚女人每天重複著相同的生活。

● 已婚女人每天重複著相同的老公。

● 結婚令人乏味，離婚令人髮指。

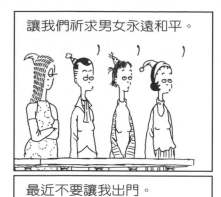

讓我們祈求男女永遠和平。

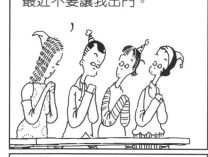

最近不要讓我出門。

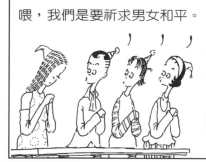

喂，我們是要祈求男女和平。

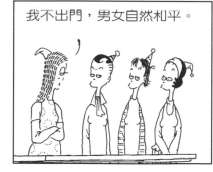

我不出門，男女自然和平。

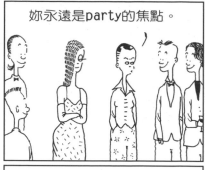

妳永遠是party的焦點。

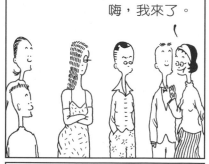

嗨，我來了。

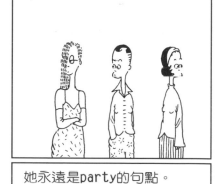

她永遠是party的句點。

男人應該是體貼的，

女人應該是溫柔的；

情人應該是美艷的，

老婆應該是智慧的；

老闆應該是慷慨的，

信用卡應該是隨便刷的；

電話應該該響才響、鈔票應該該來就來，

婚姻應該想結才結、愛情應該想走就走；

可惜你不該這樣非份幻想。

你只能笑一笑，

搖擺搖擺你的屁股，然後離開。

溷女郎 Black & White

為什麼男人總是喜歡
美麗的女人？

女人為什麼要
追求愛情？

其實美麗並不能
證明什麼事！

為了證明自己是美麗的。

為什麼男人總是喜歡美麗的女人？

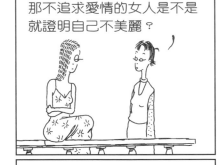

那不追求愛情的女人是不是
就證明自己不美麗？

但不美麗卻能
證明許多事。

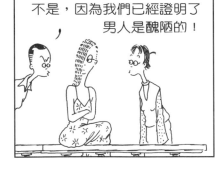

不是，因為我們已經證明了
男人是醜陋的！

● 女人結婚前想得到一個百分之百的老公，結婚後想拿到那個老公百分之百的薪水。

● 據統計，男人每天大笑三次以上，能夠延年益壽。

所以，當老婆讓他笑不出來時，男人就會找別的女人讓他笑。

澀女郎

140

● 女人不需要了解男人，只需要了結男人。

● 女人的記憶力好到能記住老公的一言一行，卻記不住自己衣櫥裡有幾件衣服。

● 不要隨便問女人心情好不好，如果你問了，她會把你的心情搞得很不好。

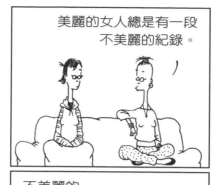

美麗的女人總是有一段不美麗的紀錄。

不美麗的女人呢？

有一段整容的紀錄。

美麗女人的人生跟不美麗女人的人生有何不同？

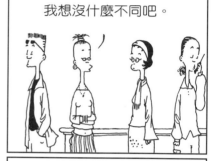

我想沒什麼不同吧。

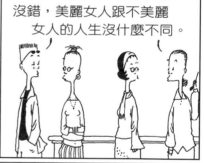

沒錯，美麗女人跟不美麗女人的人生沒什麼不同。

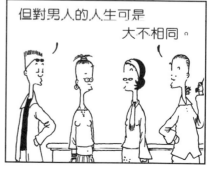

但對男人的人生可是大不相同。

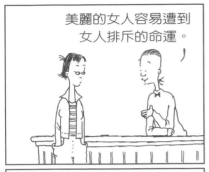

美麗的女人容易遭到
女人排斥的命運。

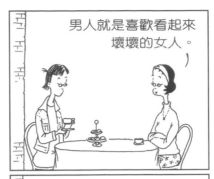

男人就是喜歡看起來
壞壞的女人。

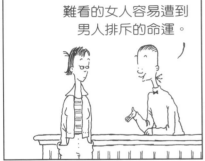

難看的女人容易遭到
男人排斥的命運。

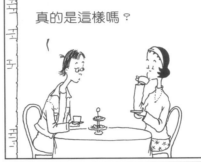

真的是這樣嗎？

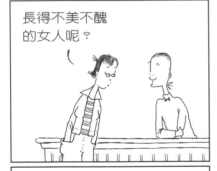

長得不美不醜
的女人呢？

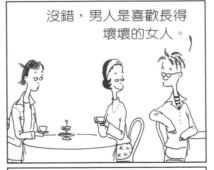

沒錯，男人是喜歡長得
壞壞的女人。

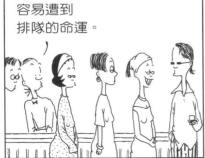

容易遭到
排隊的命運。

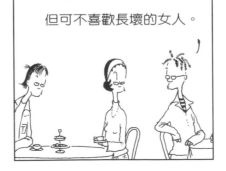

但可不喜歡長壞的女人。

● 愛情是一種孤獨，婚姻也是一種孤獨，前者可以另外找戀人，後者只能找老婆。

● 結婚久了最大的壞處就是：有時躺在床上，你分不出老婆和枕頭之間有什麼差別。

● 婚姻的殺手有時不是外遇，而是時間。

澀女郎

142

澀女郎

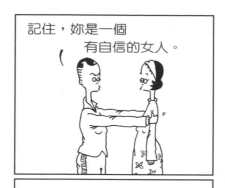
記住，妳是一個有自信的女人。

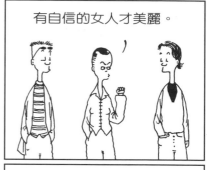
有自信的女人才美麗。

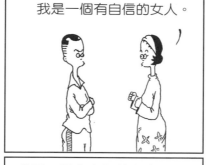
我是一個有自信的女人。

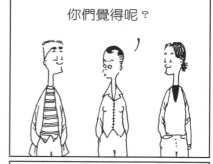
你們覺得呢？

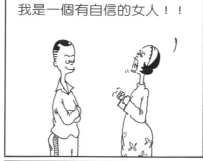
我是一個有自信的女人！！

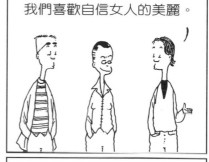
我們喜歡自信女人的美麗。

我現在可以有自信的去赴我那沒自信的約會了嗎？

但我們更喜歡美麗女人的自信。

如果我有一堆過去，你還會喜歡我嗎？

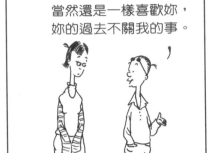

當然還是一樣喜歡妳，妳的過去不關我的事。

你真好。

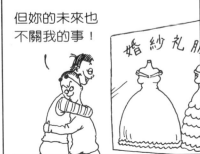

但妳的未來也不關我的事！

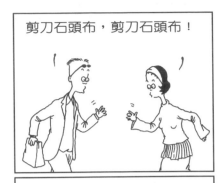

剪刀石頭布，剪刀石頭布！

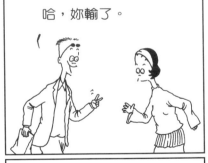

剪刀石頭布，剪刀石頭布！

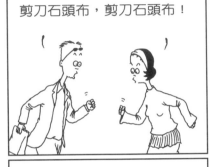

哈，妳輸了。

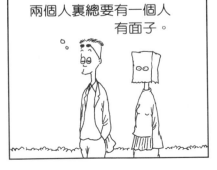

兩個人裏總要有一個人有面子。

● 如果你需要婚姻建言，別問婚姻顧問，去問他的老婆。

● 美麗的女人能讓男人的目光停留十秒以上。真正美麗的女人卻能讓男人的老婆根本不給他看一眼的機會。

● 英俊的男人靠金錢，美麗的女人則靠整容。

澀女郎

144

●上天創造女人，女人則仿造流行雜誌裡的名模。

●美麗的女人像商店櫥窗，你會想看，但你不會把它布置在你家客廳。

●尚未被放逐的亞當：那一條蛇呢？

●陪在他身邊的夏娃：我把牠做成皮包了。

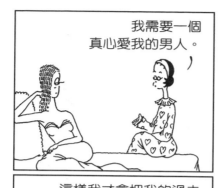

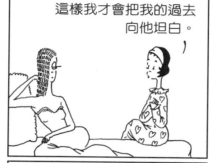

我有一堆過去。

如果一個男人在乎妳的過去，他就不是真正愛妳。

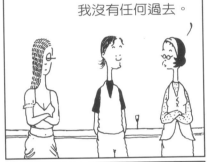

我沒有任何過去。

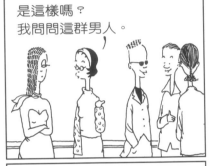

是這樣嗎？
我問問這群男人。

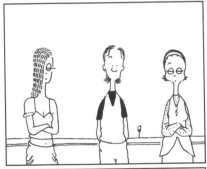

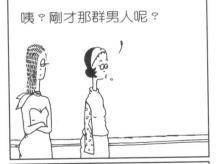

咦？剛才那群男人呢？

唉，我還是不會有任何過去……

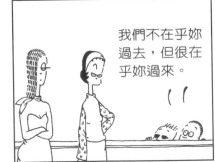

我們不在乎妳過去，但很在乎妳過來。

- 單身女郎不能只令人羨慕，她還得令人仰慕。
- 婚姻的好處，是你永遠有個屬於自己的去處，問題是你也永遠只能有這個去處了。
- 男人暖身二部曲：追女人和甩女人。
- 女人婚前婚後二重奏：躲男人和黏男人。

● 新娘逃婚定律：
(1) 愈漂亮的新娘逃得愈快。
(2) 不漂亮的新娘，則對方逃得愈快。
(3) 無論漂亮與否，新娘所造成的災害都一樣。

● 愛情無法預測，婚姻沒有預算。

澀女郎

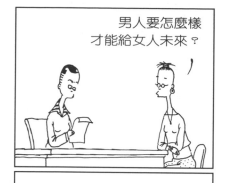

男人要怎麼樣才能給女人未來？

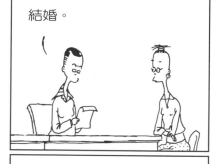

結婚。

那離婚呢？

那是男人給女人的過去。

我有一堆過去。

我也有一堆過去。

我們的過去有重疊嗎？

女人的喜惡，男人永遠也想不通。

我喜歡玩金錢遊戲。

女人的喜惡不是讓男人來想通的。

我喜歡玩愛情遊戲。

那是怎樣？

太好了，我們剛好配成一對。

是來買通的。

未必，我常把愛情甩了，你能常把金錢甩了嗎？

● 認清真實是需要時間的，所以你得先結婚。

● 愛情有吸引力，婚姻有約束力。想要逃脫兩者只會白費力。

● 經歷一場戀愛就像吃巧克力，就算你不用付巧克力的錢，也得付減肥的錢。

148

澀女郎

為什麼男人一定要送女人大鑽戒？

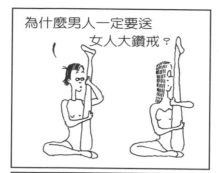

大鑽戒代表一個男人的誠意。

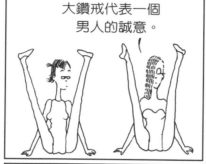

之後呢？

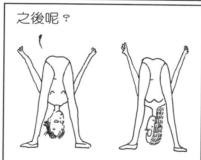

女人就跟他結婚表示敬意。

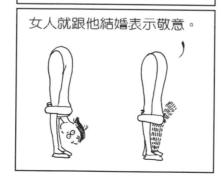

小姐，妳真會挑鑽戒。

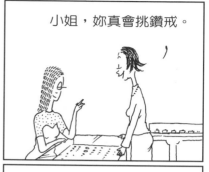

這支要六十八萬。

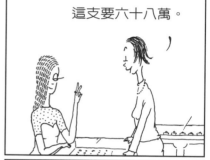

小姐，妳更會挑男人。

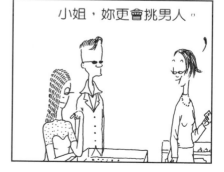

1234

2234

3234

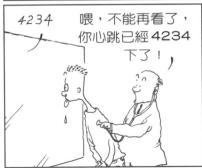

4234　喂，不能再看了，
你心跳已經4234
下了！

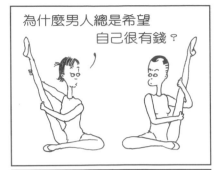

為什麼男人總是希望
自己很有錢？

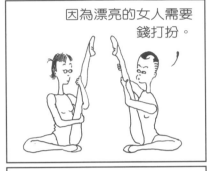

因為漂亮的女人需要
錢打扮。

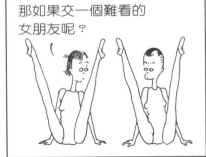

那如果交一個難看的
女朋友呢？

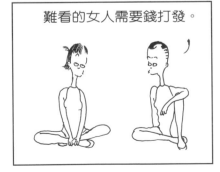

難看的女人需要錢打發。

● 當一個男人不了解女人時，他會去研究女人；
當一個男人了解女人後，他會開始不了解自己。

● 對女人你只須說出一半的真相，剩下的一半她自己會
想出來。

● 愛情總是輕巧的來，但帳單會很嚴重的來。

150

澀　女　郎

戀愛就像談判，過癮的是過程而非結論。

● 所謂理想的愛情顧問就是：他可能把你倆的事搞得更糟，但看起來卻不像是你的錯。

● 你永遠贏不了愛情，因為一旦愛情勢弱，它就會找來婚姻這個幫手。

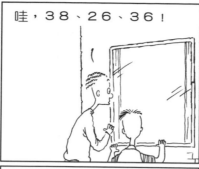

哇，38、26、36！

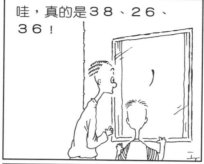

哇，真的是38、26、36！

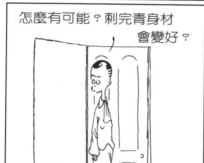

怎麼有可能？刺完青身材會變好？

刺完大約要多少錢？

十萬元。

什麼！我只帶了兩萬元。

這個皮包要三十幾萬。

流行是一個讓女人物化的陷阱！

天呀，這值多少人的一個月薪水？

我知道。

不曉得。

那妳為什麼還要一味的物化自己？！

我還沒決定要找那幾個男人幫我買。

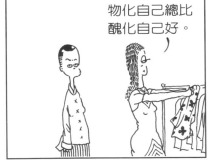
物化自己總比醜化自己好。

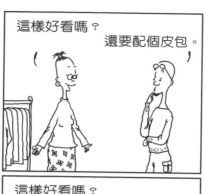

這樣好看嗎？
還要配個皮包。

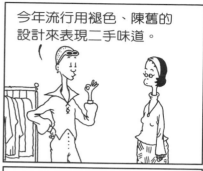

今年流行用褪色、陳舊的設計來表現二手味道。

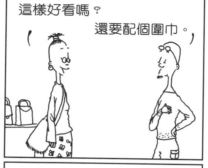

這樣好看嗎？
還要配個圍巾。

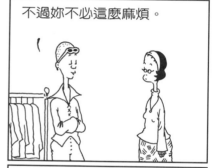

不過妳不必這麼麻煩。

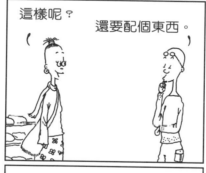

這樣呢？
還要配個東西。

為什麼？

這樣好看了。

妳本身就已經有二手貨的味道。

這支刷子是用來刷這兒的。

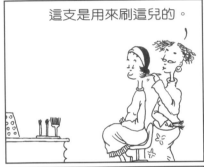

這支是用來刷這兒的。

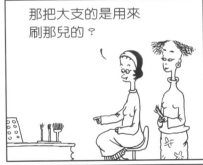

那把大支的是用來刷那兒的?

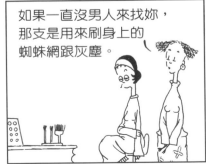

如果一直沒男人來找妳,那支是用來刷身上的蜘蛛網跟灰塵。

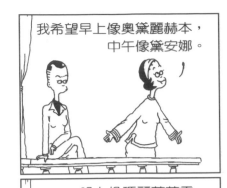

我希望早上像奧黛麗赫本,中午像黛安娜。

晚上像瑪麗蓮夢露。

半夜呢?

半夜卸了粧只能像自己了。

- 戀愛是麻疹,每個人一生都會出一次。
- 現代人流行打麻疹預防針,所以,真正的愛情已經快絕跡了。
- 愛情是一條死巷,已經進去的人正忙著找出口,無暇告訴正打算走進來的人。

澀女郎

澀 女 郎

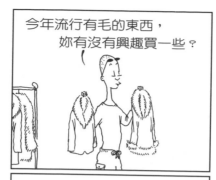

今年流行有毛的東西，妳有沒有興趣買一些？

我不需要了。

為什麼？

我已經有一堆毛手毛腳的男人了。

雜誌上說今年流行有毛的東西。

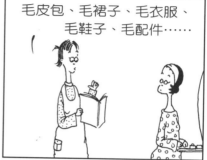

毛皮包、毛裙子、毛衣服、毛鞋子、毛配件⋯⋯

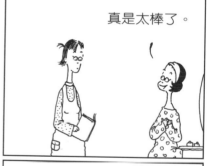

真是太棒了。

我不刮腿毛了。

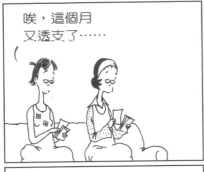

唉，這個月
又透支了……

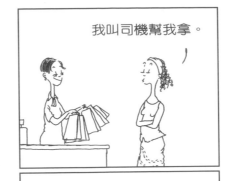

我叫司機幫我拿。

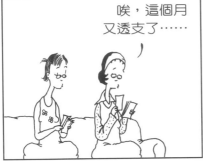

唉，這個月
又透支了……

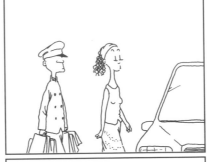

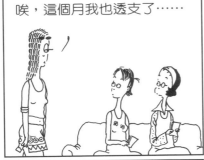

唉，這個月我也透支了……

我叫司機幫我拿。

我下個月要用的男朋友，
這個月提前用掉了……

妳神經還是什麼！
偶是開公車耶！

- 女人結婚靠直覺，男人結婚靠自覺。
- 每個人一生中最重要的是初戀與最終的戀愛。介於兩者之間的那些戀情，只是為了日後懷念初戀及追悼最終戀愛之用。

● 單身是烏托邦,婚姻是烏鴉鴉——天下烏鴉一般黑。

● 女人挑比自己強的男人結婚,為的是證明自己的控制力。

● 男人挑比自己差的女人結婚,為的是滿足自己的控制慾。

這才是女人真正要的皮包。

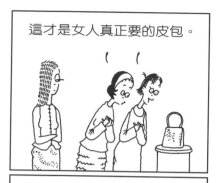

這才是女人真正要的大衣。

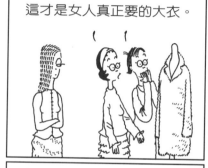

親愛的,剛才她們看的東西我都幫妳買了。

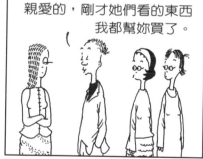

這才是女人真正要的男人。

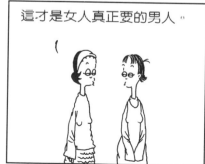

我發誓再也不買了。

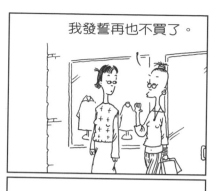

妳剛才不是才發過誓嗎?

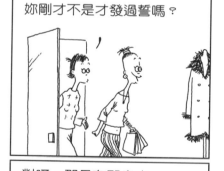

對呀,那是在那家店發的誓,跟這家店沒關係。

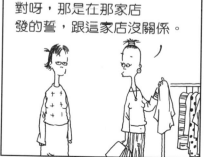

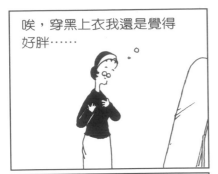

唉，穿黑上衣我還是覺得好胖……

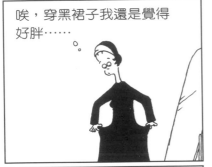

唉，穿黑裙子我還是覺得好胖……

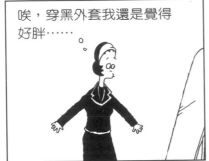

唉，穿黑外套我還是覺得好胖……

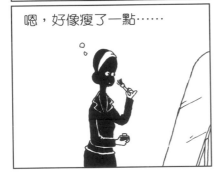

嗯，好像瘦了一點……

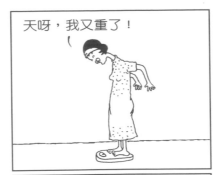

天呀，我又重了！

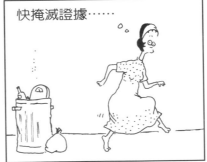

快掩滅證據……

● 所謂無限大，就是你老婆的刷卡帳單。

● 所謂無限小，就是你的薪資收入。

● 所謂無限的可能，就是不列入你老婆刷卡帳單和你的薪資收入額外的你的錢。

● 分手的理由千萬種，分財產的理由只有一種。

澀女郎

●妳不存在，我不存在。所以我倆的婚姻也不存在——一個已婚多年才讀了存在主義的男子如是對他老婆說。

●真搞不懂為什麼大家都想上天堂，大部份的女人都在地獄呀——一個資深老公如是說。

●所謂重婚就是，一再的重複同一個災難。

澀女郎

這就是電腦模擬妳減肥第一週的樣子。

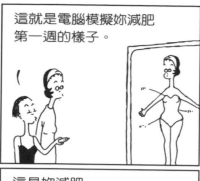

這是妳減肥第三週的樣子。

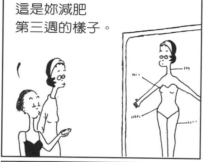

這是妳減肥第五週的樣子。

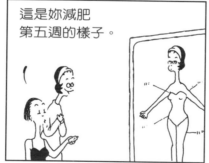

這是妳做完全程後的樣子。

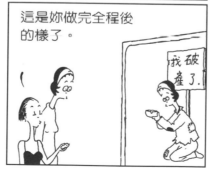

會胖喝水也會胖，呼吸也會胖，甚至瞧食物一眼也會胖！

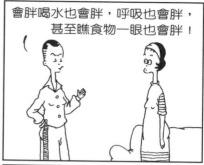

會發胖是天生的。

妳講話怎麼這樣難聽？

講話難聽也是天生的。

奇怪，一點龜裂都沒有，怎麼會被列入危樓？

會嗎？我怎麼都看不出來。

沒錯，這棟樓是很危險。

我留在家裏。

我要結婚

●愛情讓人健談，婚姻使人健忘。

●一個男人一生中會死兩次，一次是在他結婚後，一次是在他壽終正寢時。

●一個道德感強的女人就像一個澆滿防腐糖漿的糖果屋。你會讚美它，但絕不會想嚐上一口。

澀女郎

160

● 所謂柏拉圖式的愛情就是：床比情人更重要。

● 尼采曾說過：「柏拉圖是個無聊的人。」我不知道柏拉圖是否真的無聊，但我確信柏拉圖式的愛情絕對無聊——一個花花公子如是說。

● 愛情不是遊戲，而是一種把戲。

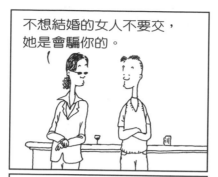

不想結婚的女人不要交，她是會騙你的。

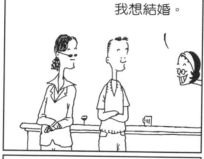

我想結婚。

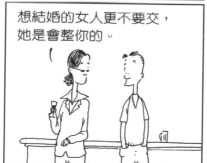

想結婚的女人更不要交，她是會整你的。

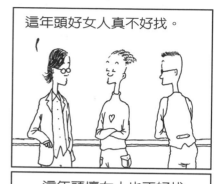

這年頭好女人真不好找。

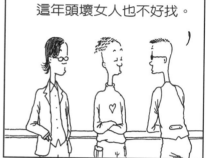

這年頭壞女人也不好找。

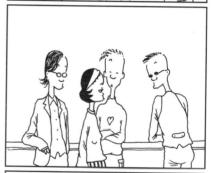

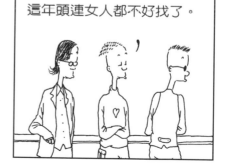

這年頭連女人都不好找了。

夢想是女人最重要的
生活元素。

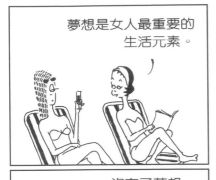

沒有了夢想，
女人一天都活不下去。

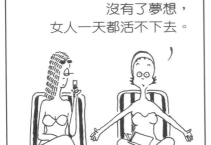

妳呢？

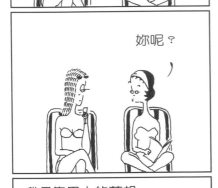

我是靠男人的夢想
活下去。

這是我前任女朋友
給我的手鍊。

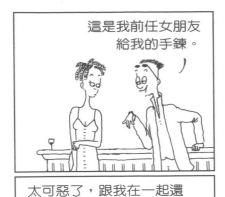

太可惡了，跟我在一起還
提你的女朋友！

這是我前任女朋友
給我的耳光。

● 在現代城市裡，保險套式的愛情戰勝了柏拉圖式的愛情。

● 雖然愛情沒什麼道理，但談戀愛寧可有道理，不要有道德。

● 婚姻比愛情更需要想像力，因為你只剩想像力可用。

澀女郎

162

● 談戀愛要趁早，免得物價一天比一天高。

● 人生短沒關係，只要男人不短缺就行了——一個花花女公子如是說。

● 愛情是水，婚姻是泥，想把兩者融合在一起的人會搞得滿身泥漿。

澀 女 郎

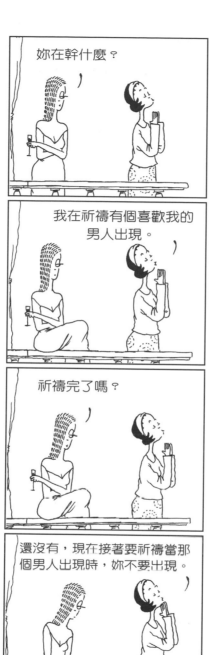

妳在幹什麼？

我在祈禱有個喜歡我的男人出現。

祈禱完了嗎？

還沒有，現在接著要祈禱當那個男人出現時，妳不要出現。

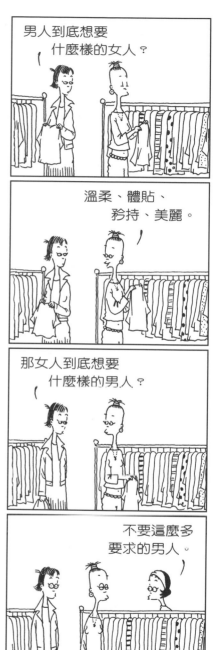

男人到底想要什麼樣的女人？

溫柔、體貼、矜持、美麗。

那女人到底想要什麼樣的男人？

不要這麼多要求的男人。

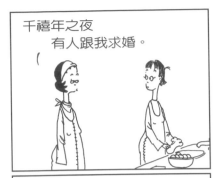

千禧年之夜
　有人跟我求婚。

我收到一堆聖誕卡。

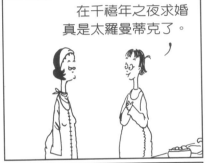

在千禧年之夜求婚
真是太羅曼蒂克了。

我也收到一堆聖誕卡。

婚禮訂在什麼時候？

我也是。

萬禧年之夜。

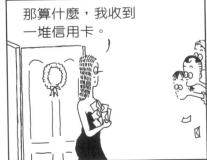

那算什麼，我收到
一堆信用卡。

- 男人們別太擔心。其實女人挑剔男人的程度比不上挑剔一件結婚禮服的一半。
- 據統計，百分之八十的男人都風流，剩下百分之二十的男人則在拼命防堵那百分之八十的男人打他們女人的主意。

澀女郎

164

● 愛情實話＋愛情謊話＝愛情神話。

● 所謂世紀末氾濫式愛情就是：尋找一張舒適的床比尋找一個漂亮情人困難多了。

● 在現代城市裡，愛情約束不了男人，婚姻約束不了女人。

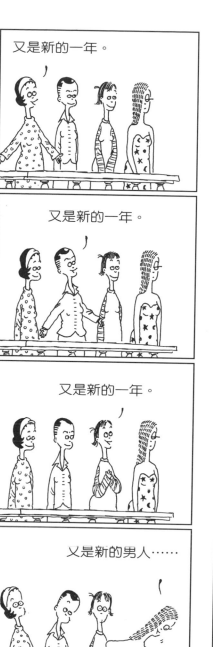

又是新的一年。

又是新的一年。

又是新的一年。

又是新的男人……

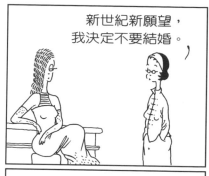

新世紀新願望，我決定不要結婚。

新世紀新願望，我決定不再勾引男人。

妳為什麼不早說！！

回響頁

⊙編輯室

從來沒有一個漫畫家像朱德庸這樣，引起這麼多男人和女人的注意。因為他的每一則漫畫，畫的都是男人和女人。他注意每一個男人和每一個女人，他說：『世界上，人是最有趣的。』

他的漫畫簡單、犀利、刻薄、好玩，一如他對『人』觀察以後的各種簡單結論。對於男人，他說：『當男人搞不懂女人時，他就去搞政治。』對於女人，他說：『女人唯一不變的，就是善變。』對於婚姻，他說：『婚姻就是一個樂天派的女人，嫁給一個樂天派的男人，最後變成兩個悲觀論者。』對於愛情，他說：『愛情就是：你遇見一個與你毫不相干的女人或男人，然後你們熱戀，然後你們就再也毫不相干了。』

朱德庸自己，究竟是個什麼樣的人呢？他，目前四十歲，學電影的，卻在二十九歲以後變成專業漫畫家，而且是漫畫大家。他的四格漫畫已成為華人世界的幽默經典，據估計，每天就有數千萬華人在早餐桌上對著朱德庸漫畫深深發笑。他的『雙響炮』、『醋溜族』、『澀女郎』漫畫系列，在台灣已賣出近兩百萬本，在東南亞盜版版更有五十六種之多，一九九九年他的漫畫正式授權中國大陸市場，一年多就賣出二百萬本，現在並已成為大學生與新興白領族、網路族的熱門話題。關於他的性格，他的朋友形容：『他像是一種瘋子和公務員的混合體。』他的妻子形容：『他有一雙成人的尖銳的眼，和一顆孩子的單純的心。』

媒體對於『朱氏幽默』多年來報導極衆，我們把吉光片羽羅列於下，供讀者回味。

• 台灣中國時報：朱德庸是最幸運的漫畫家，因為捧他場的讀者極多。（199
4·3·5）
• 台灣版ＥＬＬＥ雜誌：朱德庸了解女人到了一種可怕的地步。（1995）
• 新加坡新明日報：朱德庸的『雙響炮』系列，新馬兩地一共出現過56種盜版，比翻版張學友唱片還厲害。（1993·9·20）
• 馬來亞西中國報：朱德庸以漫畫反映現實，尖酸刻薄盡是珠璣。（1995·
3·17）

●馬來西亞星洲日報：朱德庸的「雙響炮」「醋溜族」「澀女郎」三個系列，在我國膾炙人口。（1995．3．17）

●亞洲周刊：朱德庸是台灣漫畫排行榜上的東方不敗。（1994）

●中國中央電視台『讀者時間』節目：朱德庸的漫畫對現代人的愛情婚姻一針見血。（1999．8）

●中國中央電視台『東方時空』人物專訪：朱德庸的漫畫讓人反省了自己的處境。（1999．12）

●中國中央電視台婦女節一百周年特別節目：朱德庸這個人，最能洞悉男女之間的矛盾與糾葛。（2000．3．8）

●中國北京青年報：朱德庸畫的是渾身缺點的現代人，嘲諷的是男女之間永恆的無奈。（1999．4．17）

●中國中國圖書商報：朱德庸洞穿了人性中的一個側面，表現出來的是人性的。（1999．7．30）

●中國北京青年報：以不同的眼光看世界，顛覆了許多事情，這也就是朱德庸漫畫創作的奧妙所在。（1999．7．16）

●中國圖書商報《每月觀察》：朱德庸作品令人稱奇之處，除縕涵情感與城市貼近之外，還展現出成人漫畫多向度的迷人和妖嬈。（1999．5．28）

●中國中國作家文摘：他的漫畫簡單、犀利、刻薄、好玩。（1999．7．16）

●中國時尚雜誌：朱德庸的那面鏡子能照回滿街的人類表情。（1999．9）

●中國北京三聯生活周刊：朱德庸找到了一個獨特的角度，用一種非教化式的輕鬆方式評論人生。（1999．8．15）

●中國上海文匯讀書周報：朱德庸的幽默是一記左鉤拳。（1999．8．14）

●台灣自由時報：朱德庸著墨人生趣味，現實入手，感覺入畫。（1995．10．16）

●台灣自立早報：朱德庸是擅長詼諧包裝人生幸福的漫畫家。（1995．10．18）

●台灣儂儂月刊：朱德庸以心去體會，再以一只妙筆描繪出新人類的特質，是描繪出新人類的特質，是一種冷雋的漫畫語言。（1994．3）

●台灣ＥＬＬＥ雜誌：透過他一針見血的犀利觀察，再複雜的人性都在嘻笑怒罵的漫畫筆觸裡，化作詼諧一笑。（1994．6）

②

關於你的澀女郎True Lies！

編號：F01015	書名：搖擺澀女郎
姓名：	性別：1.男 2.女
出生日期： 年 月 日	身分證字號：

學歷：1.小學 2.國中 3.高中 4.大專 5.研究所(含以上)

職業：1.學生　2.公務　3.家管　4.服務　5.金融
　　　6.製造　7.資訊　8.大眾傳播　9.自由業
　　　10.農漁牧　11.退休

地址：＿＿＿＿縣/市＿＿＿＿鄉/鎮/區＿＿＿＿村
　　　＿＿＿＿里＿＿＿＿鄰＿＿＿＿路/街
　　　＿＿＿＿段＿＿＿＿巷＿＿＿＿弄
　　　＿＿＿＿號＿＿＿＿樓
　　　郵遞區號＿＿＿＿＿＿

●您被這本書吸引的原因是：（可複選）
□封面設計　　□漫畫內容　　□漫畫書名
□廣告宣傳　　□朋友介紹　　□報紙連載
□其它＿＿＿＿＿＿＿＿＿＿＿＿＿＿＿＿

●您購買本書的地點是：
□7-11便利商店　　□一般書店
□郵政劃撥　　　　□其它

●您喜歡本書的那些內容？
□漫畫 □邊欄 □彩頁 □封面 □其它
（請依喜愛程度，以1.2.3.4.表示）

●如果1是最低分，5是最高分，您覺得本書值
多少分＿＿＿＿＿＿。

●您對本書的感想
　（歡迎任何意見、敬請批評指教）

①

廣　告　回　郵
北區郵政管理局登記證
北 台 字 1 5 0 0 號
免　貼　郵　票

時報出版
CHINA TIMES PUBLISHING COMPANY

地址：台北市108和平西路三段240號3樓
讀者服務專線：0800-231705・（02）2304-7103
讀者服務傳真：（02）2304-6858
郵撥：0103854-0　時報出版公司

請寄回這張服務卡（免貼郵票），您將可以——
●隨時收到最新的出版訊息
●參加專為您設計的各項回饋優惠活動

填妥後，請按虛線上①、②依序對折2次，再釘書針訂上，即可寄回！

雙響炮系列

銷售突破一百萬本，
金牌漫畫‧爆笑經典‧本本好看。

- 雙響炮
- 雙響炮2
- 再見雙響炮
- 再見雙響炮2
- 霹靂雙響炮
- 霹靂雙響炮2

醋溜族系列

你可以拒絕這個時代，
你不能不注意這個族類。

- 醋溜族1
- 醋溜族2
- 醋溜族3
- 醋溜CITY

台灣特種幽默——
你一讀就喜歡的15本朱德庸作品！

澀女郎系列

榮獲國家金鼎獎，
粉紅幽默．品味漫畫．
請您試讀。

- 澀女郎 1
- 澀女郎 2
- 親愛澀女郎
- 粉紅澀女郎
- 搖擺澀女郎

朱德庸作品集 15

搖擺澀女郎

作　　者—朱德庸
編輯顧問—馮曼倫
美術創意—陳泰裕
主　　編—郭燕鳳
編　　輯—林誌鈺
美術編輯—高鶴倫
董事長
發行人—孫思照
總經理—莫昭平
總編輯—林馨琴
出版者—時報文化出版企業股份有限公司
108台北市和平西路三段二四○號五樓
發行專線—（○二）二三○六—六八四二
讀者服務專線—○八○○—二三一—七○五・（○二）二三○四—七一○三
讀者服務傳真—（○二）二三○四—六八五八
郵撥—○一○三八五四○時報出版公司
信箱—台北郵政七九～九九信箱
時報悅讀網—http://www.readingtimes.com.tw
電子郵件信箱—comics@readingtimes.com.tw
印　　刷—嘉雨印刷有限公司
初版一刷—二○○二年九月一日（累計印量三○○○○本）
定　　價—新台幣一六○元

版權所有・翻印必究
◎行政院新聞局局版北市業字第八○號
（本書如有缺頁、破損、倒裝，請寄回更換）

國家圖書館出版品預行編目資料

搖擺澀女郎／朱德庸作.--初版.--台北市
　：時報文化, 2002[民91]
　　面；　公分　--（時報漫畫叢書；F01015）

　ISBN　957-13-3734-X　（平裝）

　1.漫畫與卡通
947.41　　　　　　　　　　91013665